楷書基礎

白鶴 —

著

中華教育

真正的書法作品在我們面前，永遠是一條流動不息的生命之河，有漪瀾，有波濤，也有狂瀾巨浪……瞬間中化成「凝固的音樂」。

它流蕩在我們的心靈中，我們的靈魂彷彿也因有了這種韻律之舞而重返氣韻之鄉，在一片空靈中感受着生命的本真。

目錄

前言：書法學習與入門　　　　　| 001

第一講
基本筆畫書寫與意象

點類　　　　　　　　　　　　| 010
1. 單點類　　　　　　　　　| 012
2. 組合點類　　　　　　　　| 015
橫豎類　　　　　　　　　　　| 019
1. 橫類　　　　　　　　　　| 019
2. 豎類　　　　　　　　　　| 023
撇捺類　　　　　　　　　　　| 026
1. 撇類　　　　　　　　　　| 028
2. 捺類　　　　　　　　　　| 032
挑剔轉折類　　　　　　　　　| 035
1. 挑類　　　　　　　　　　| 035
2. 勾類　　　　　　　　　　| 036
3. 轉折類　　　　　　　　　| 042

第二講
平正的結構

梯級式　　　　　　　　　　　| 046
並列式　　　　　　　　　　　| 047
比例　　　　　　　　　　　　| 048
穿插式　　　　　　　　　　　| 048
托抱式　　　　　　　　　　　| 050
接法　　　　　　　　　　　　| 050
層疊式　　　　　　　　　　　| 052
包圍與封閉　　　　　　　　　| 053
上下式　　　　　　　　　　　| 054

第三講
對立統一的結構

伸縮疏密　　　　　　　　　　| 060
向背偃仰　　　　　　　　　　| 062
寬窄縱橫　　　　　　　　　　| 063
避就黏合　　　　　　　　　　| 064

正斜開合 | 066

同字異形、同字異勢 | 068

左右不齊、上下不正 | 069

大小瘦肥 | 070

化線為點、化點為線 | 070

第四講
筆勢與節奏

中側順逆 | 074

筆斷意連 | 078

提按頓挫 | 080

長短快慢 | 081

方圓曲直 | 084

第五講
章法與日常書寫

常用章法 | 090

1. 條幅 | 091

2. 中堂 | 092

3. 橫匾 | 093

4. 橫幅 | 094

5. 小對聯 | 094

6. 小屏條 | 094

7. 斗方 | 098

8. 小品 | 099

9. 扇面 | 100

日常書寫 | 102

1. 便條 | 102

2. 題簽 | 104

3. 書籤 | 106

4. 慶賀 | 111

落款與蓋章 | 115

1. 單款 | 116

2. 雙款 | 116

3. 長款 | 116

4. 無款 | 118

中國書法簡史 | 120

附錄　歷代楷書精品 | 127

後記 | 143

前言：書法學習與入門

　　書法，不僅是中國最具代表性的傳統藝術，幾千年來對我們的思維也產生了深遠的影響。這種思維，就發生在漢字的造字法中，即象形、指事和會意文字（圖0-1）。這三種文字分別表現了三種典型的思維方式：意象思維、象徵思維和整體直觀。譬如說有時候會將

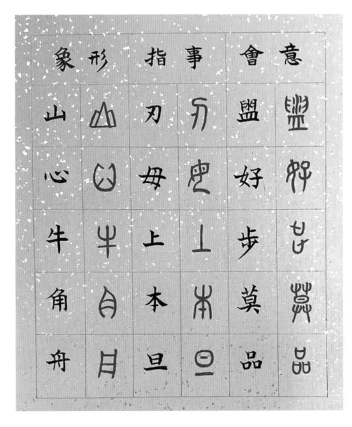

圖 0-1　象形、指事、會意

一個建築物想像成一把劍，將一座山看成是一頭雄獅。最終又表現在書法具體的筆畫當中：點如眼睛，撇捺就像人的腳在漫步行走等，這便是意象思維。幾乎每位女性，小時候都會將自己扮演成護士或母親；男孩則會將自己扮演成軍人或警察等，這便是象徵思維。再譬如在街上走，遠遠望去有一個熟悉背影，便馬上會很自信地確認這是你的一位朋友。對學過一定時間書法的人來講，當你打開一幅作品，瞬間便能判斷出這幅作品的好壞，就像遠處看到一個熟悉的背影一樣，這便是整體直觀。所以學習書法，對開發人的思維和現象判斷力，有着非常重要的潛在作用。故自古以來，書法始終作為人生修養和素質教育的重要手段。

如何學好書法，這裏涉及到兩個問題：一是方法。方法是第一性，有了正確合理的方法，才能加快前進的步伐。二是途徑。從甚麼地方進入才能更好地激發出人的興趣，因為興趣是最大的能量，也是動力。從書法史上看，楷書發生於漢末（公元二世紀），其間最著名的楷書大家是鍾繇。其後百年間，一方面以隸書為基本線索，發展成了今日所說的魏碑；另一方面以鍾繇為源頭，形成了以王羲之為代表的文人書法。到了隋朝，國家再次統一，南北文化開始合流，楷書和文字的演變基本完成。進入唐，拉開了風格史的序幕，「立一家之言」成了當時的主流，這一時期，文學與書法的發展是同步的。在書法上，開創者便是歐陽詢，他自稱自己

的書法為「歐體」。在文學上，出現了以李白、杜甫為代表的浪漫主義與現實主義詩人。在楷書上，出現了虞世南、褚遂良、顏真卿、柳公權等大家，學習楷書也就成了書法入門最主要的途徑之一。

書法入門的主要過程有三個方面：

一是執筆。與平時拿硬筆不一樣，書法執筆有着嚴格的規定，其前提是要符合手的生理條件和毛筆的筆性，並在不斷書寫過程中，將手的生理潛能激活，目的是為了達到手和筆的協調一致，就像用筷子，是手指的延伸。其中可分指法、腕法和身法三個方面。最常用的指法是「五字執筆法」，即撅（拇指）、押（食指）、勾（中指）、格（無名指）、抵（小指），是五個手指的各自作用與配合。關鍵要做到「指密掌虛」（圖 0-2）。指密是講拇指以外四指要排列緊密，用力時要協調一致；掌虛是指手掌心要圓而虛空，裏面好像能放一個雞蛋。手指不能碰到掌心，不然手指就會僵硬，難以靈活運用，發揮出各自的作用。五指執筆就像螃蟹的螯，手指要實實在在抓住毛筆，並將感覺集中在手指尖。腕法有三種：（1）枕腕。將左手墊於右腕下（這個方法並不好，會使手腕發揮不了作用）（圖 0-3）；（2）提腕。肘部輕擱桌面上，手腕懸空，適應寫較小的字（圖 0-4）；（3）懸腕。肘和腕都懸於桌面之上，騰空進行書寫。開始用這一方法進行書寫，手

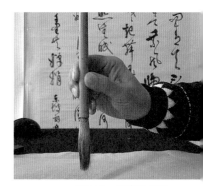

圖 0-2　五字執筆法

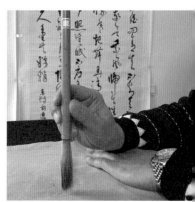

圖 0-3　枕腕

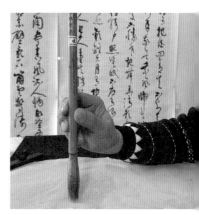

圖 0-4　提腕

圖 0-5　懸腕

圖 0-7　站式

圖 0-6　坐式

可能會發抖，這是因為心理上怕這支毛筆而引起的，心中不怕，手自然會不抖（圖 0-5）。身法主要有坐式與站式（圖 0-6、0-7），適應於不同的書寫場合。如寫大字或比較大的作品，那就應該站着，懸腕而書，這樣容易把握整體格局。

二是用筆。這裏是指用筆不變的原則，即中鋒與側鋒用筆。「永字八法」一直作為書法啟蒙所用（圖 0-8），講的是八種最基本筆畫的書寫，即點是側，橫是勒，豎是弩，勾是趯，挑是策，長撇是掠，短撇是啄，捺是磔。八個都是形聲字，表現了八種不同的書寫形態和意象。側是指毛筆從左上向右下側面下筆，就像扔下一塊石頭，乾淨利落。它的形狀

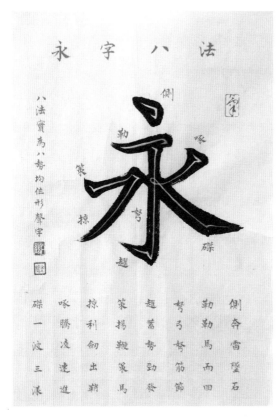

圖 0-8　永字八法

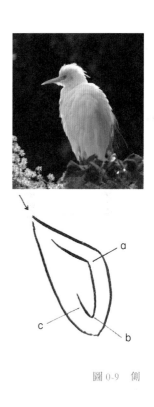

圖 0-9　側

圖 0-10　勒

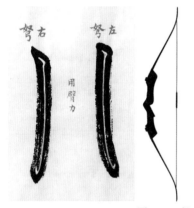

圖 0-11　弩

又像一隻蹲着的鳥，背圓腹平（圖 0-9）；勒是指運筆到一定長度後，該停則停。就像駿馬飛奔，到了懸崖邊上，勒住馬繮，勒馬而回（圖 0-10）；弩是弓張的意思，在微微彎曲中寫出豎的彈性之美（圖 0-11）；趯如用腳去踢球，力量要集中在腳尖（筆鋒）（圖 0-12）；策意思是像揚鞭策馬，筆由上往下勁疾下筆（圖 0-13）；掠是梳頭，呈 S 形，又像一把利劍，鋒芒畢露（圖 0-14）；啄是指鳥的喙，動作像鳥用喙啄東西（圖 0-15）；磔就像山坡上的溪流，一波三折，由輕而重，波動前行（圖 0-16）。八種筆畫不是孤立的，而是前後貫穿成一個不間斷的整體。從這裏也能看出，書法中任何一種筆畫，都與人和自然在意象上有着生動的對應關係，也是天人合一在書法中的表現。就像語言規則和語法，只有熟練掌握了，表達才能更加精妙準確，具有文采。

　　三是筆勢。就是書寫過程中所表現出來的輕重強弱、長短快慢，以及上下左右的呼應連貫，與音樂的表現手法非常相似，所以書法又被稱作「凝固的音樂」[1]，也是書法藝術語言最重要的表現手法之一。由筆勢進入到結構章法，這樣結構和章法才能被激「活」。從而使書者的個性、情感和審美意識得到生動的顯現。

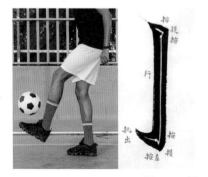

圖 0-12　趯

1　竹內敏雄編修《美學事典》：「自由な主 的感情の表出のみを目的とする点において音 に類似する。この意味で書を『固定された音』（stereotyped music）とよぶこともできるであろう。」弘文堂新社，1967 年，頁 262。

入門的第一本帖極為重要，既是起跑線，也是一種歷史的定位，會影響到今後的發展。對楷書來講，最重要的就是能否與行書相通，相通的才是更好的選擇，這樣為以後學習行書打開方便之門。楷書與行書相通的書家，最典型的是「初唐四家」之一的褚遂良，他是唐代楷書的集大成者，用筆特點就是「行法楷書」，故本教材選用他的代表作《孟法師碑》和《雁塔聖教序》。這兩件作品，正好生動表現了楷書結構與書勢變化的兩大規律：即由平正到對立統一。

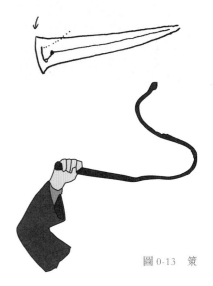

圖 0-13　策

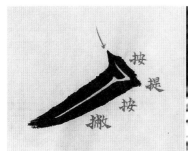

圖 0-15　啄

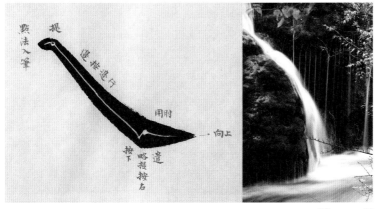

圖 0-16　磔

圖 0-14　掠

基本筆畫書寫與意象

大行皇太后挽詞

餘慶源垂相求賢佐

知幾卷箔早

裕陵

戚憂叱

龍升

靜德群邪震

清心後世矜

大恩知欲報

聖孝已踰曾

用筆的形式，可以説是千變萬化，但它的原理或原則是非常明確的，那便是中鋒和側鋒運筆（這在第四講中講解）。就像語言是隨時可以發生變化，但其習慣和語法規則是難以的改變一樣，這是語言的本質。

從對應的角度上講，基本筆畫可分四類，即：點類、橫豎類、撇捺類和挑剔轉折類。在互相的對應中，才能形成更清晰的認識，才能更明確漢字書寫的基本特點和審美趣味，以及同物象之間的對應關係。

一　點類

◯ 點法要點

1. 像字中的眼睛，有顧盼的神情。如在字的最後一筆，能起到調整的重心作用。
2. 如山水畫畫石，具有三面，要給人立體感的暗示性（圖 1-1、1-2）。
3. 不可猶豫，更不可用畫圈圈的方式寫。就像扔下一塊石頭，沉着痛快。
4. 要有俯仰向背、輕重緩急、長短正斜等變化，避免雷同（圖 1-3）。
5. 具有承前啟後的對應關係。

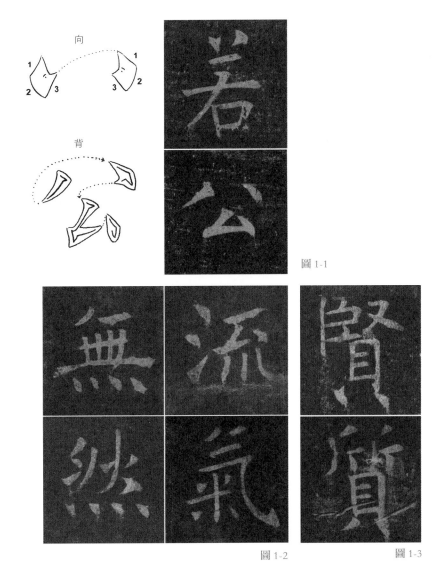

向

背

圖 1-1

圖 1-2

圖 1-3

點類可以分單點和組合點兩類。

⚪ 單點類

1. 側點

（1）從左上向右下下筆，有點像盪鞦韆；（2）行筆到 a 處，輕輕按下後，向右下邊按邊提；（3）行筆到 b 處，提筆到鋒尖（直立），然後向上收筆（圖 1-4）。

2. 挑鋒側點

與前相似。當收筆到 a 處，略按後挑出，與下一筆相呼應（圖 1-5）。

3. 反側點

（1）與側點相似，動作相反；（2）如收筆後向右上挑出，便是挑鋒的反側點，圖 1-6 中「若」字的第一筆。

4. 粟子點

（1）用在一個字第一筆，有藏鋒和露鋒兩種。如露鋒，毛筆橫向圓勢下筆；（2）乘勢輕提後，向縱向按下；（3）行筆到 b 處，提到筆鋒，向上收鋒（圖 1-7）。

 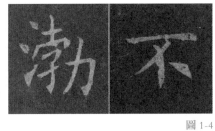

圖 1-4

圖 1-5

 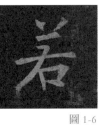 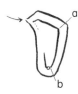

圖 1-6

圖 1-7

5. 挑點

（1）下筆如揚鞭策馬；乘勢略提後向挑出方向重按（b 處）；（2）邊按邊提，像騰跳那樣，筆鋒從筆畫中挑出（圖 1-8）。

6. 撇點

橫向落筆，略提後，向撇的方向按下（a 處），然後像抽刀那樣撇出（圖 1-9）。

7. 捺點

從左上向右下頓筆，由輕到重；然後向右上騰跳而出（圖 1-10）。

8. 平點

楷書中，框內短橫往往寫成點。（1）從左上下筆，由淺入深，由輕漸重；（2）行筆到 a 處，邊按邊行；（3）到 b 處，乘勢提到筆鋒，圓筆收鋒（圖 1-11）。

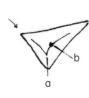

圖 1-8

圖 1-9

圖 1-10

圖 1-11

9. 長斜點

（1）是側點的延長；（2）姿態不同，有曲直、長短、輕重等變化；（3）此點往往代替捺，以避免在同行或同列中捺的重覆（圖1-12）。

圖 1-12

10. 豎點

左邊短豎往往寫成點，與右邊的橫折，呈虛實對應關係（圖1-13）。

圖 1-13

◯ 組合點類

兩點以上為組合點。要一氣呵成，貫穿協調，變化多姿。

1. 左右點

可分左、中、上、下幾種。如「叛」字，構成斜三角形「▟」；在上面或中間的，往往構成倒三角形「▼」；下部則構成正三角形「▲」。在上面，正、倒三角形都可用；在下面，應該用正三角形，不然重心會不穩（圖1-14）。

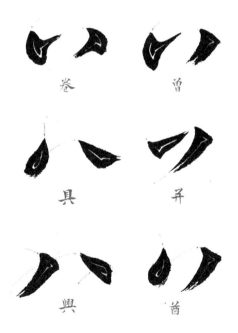

圖 1-14

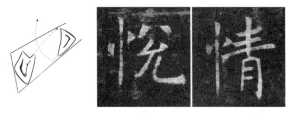

圖 1-15

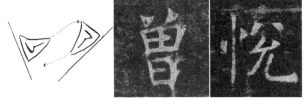

圖 1-16

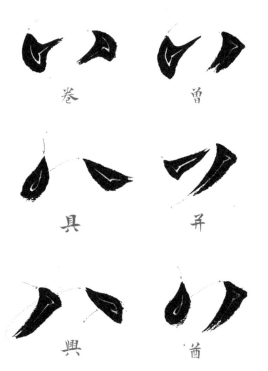

圖 1-17

2. 豎心旁左右點

（1）有兩種筆順，或可先寫兩點，再寫豎；也可先寫豎，再寫兩點；（2）左低右高；（3）要呼應連貫（圖 1-15）。

3. 曾頭點

（1）一般採用上寬下窄的方法，也有反例，如「叛」字；（2）第二點大多用撇點，或出鋒側點，便於上下呼應（圖 1-16）。

4. 八拱點和「木」部的左右兩點

（1）部位不同，可靈活運用；（2）要疏朗勁疾，重心向上；（3）輕重要協調得體（圖 1-17）。

5. 上下點

（1）「初」字用的撇點和側點，如開放的花朵；「於」字用兩個不同側點，有飄然而下的感覺；（2）「氣」由挑點加撇點和挑點加側點組成，像梅花點（圖 1-18）。

6. 冰點

有上下飛動感，筆意在右上（圖 1-19）。

7. 墜點

（1）變化極為豐富，或斷或連，組合靈活；（2）要一氣呵成，就像一張弓，中間一點偏左，上下兩點基本對齊；（3）末點出鋒，筆意在右上（圖 1-20）。

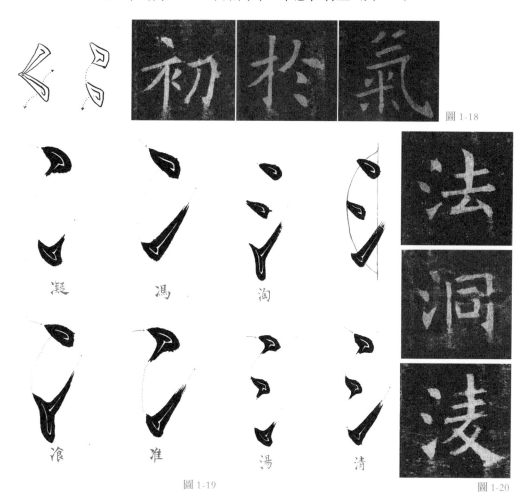

圖 1-18

凝　　馮　　淘

浪　　准　　湯　　清

圖 1-19

圖 1-20

圖 1-21

8. 攢三點

中間輕兩頭重，三點上部形成斜線，左低右高，筆意在左下（圖 1-21）。

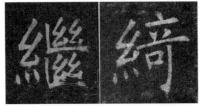

圖 1-22

9. 糸三點

（1）與前者相似，收筆啟右上；（2）三點空間要舒展，與上部一起構成三角形（圖 1-22）。

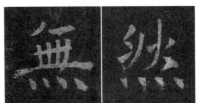

圖 1-23

10. 烈火點

（1）寫時的感覺就像打水漂，呈現出波浪飛越；（2）關鍵要用肘運筆；（3）首尾兩點略重，中間兩點略輕（圖 1-23）。

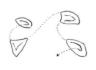

圖 1-24

11. 聚四點

（1）這四點比較難寫，或向或背，如雪花飄落，有聚有散；（2）即使用同一種點法，大小、姿態、疏密、重輕等也要有變化（圖 1-24）。

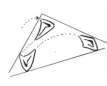

圖 1-25

12. 必字三點

（1）有兩種筆順，或先寫點、撇、心勾，最後寫左右兩點；或先寫撇、心勾，最後寫三點；（2）呈任意三角形。三點像流星橫空，很有動態感（圖 1-25）。

二　橫豎類

橫豎在對應中構成互為支撐的對應關係。橫起平衡作用，豎起支撐作用；橫就像人的肋骨，豎好比人的脊椎。字的骨架，由此而顯現出來。

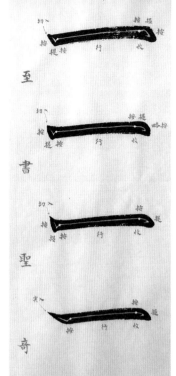

◯ 橫法要點

1. 形不平而運筆狀態要平；

2. 要寫出厚重感；

3. 要有變化，避免平行線的出現；含義有三：（1）起筆、收筆的形態不宜雷同；（2）有主筆和次筆之分，通過強弱長短的變化，顯現出不同的節奏（圖1-26）。

◯ 主筆種類

在一個字中，主要起到平衡作用。故起筆、收筆一般都會寫得比較重，棱角分明。這也是打破漢字矩形狀的重要一筆。

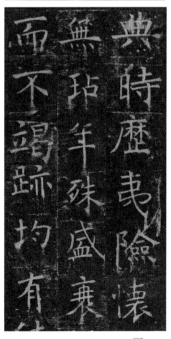

圖 1-26

1. 藏鋒方筆

（1）從右上圓勢下筆，尖鋒入紙。然後按下，至 b 處；略提後，按向橫的行筆 c 處；（2）用腕穩而勁定地向右行筆；（5）行筆到 d 處重按後，向右上圓勢提筆（e 處），然後邊按邊提，使筆鋒直立於紙面，向右收筆。要訣：行筆在左，目已右顧（圖 1-27）。

2. 策法

（1）筆從左上如刀砍之勢切入；（2）「云」字行筆時，充分利用筆的腰背之力，如逆水行舟；「女」字用的是順筆，如順水推舟；（3）收筆與前面相似（圖 1-28）。

3. 藏鋒圓筆

（1）自右而左筆鋒逆入，使鋒藏於畫心；（2）略提後，將筆按於 a 處，用中鋒行筆；（3）收筆時，有方圓輕重的變化（圖 1-29）。

4. 隸法收筆

主要出現在褚遂良早期的作品中。行筆到末端，向右下頓後，乘勢向右上輕輕遣出（圖 1-30）。

5. 仰勢與覆勢

褚遂良《孟法師碑》基本上是橫平豎直，仰勢與覆勢用的並不多。（1）起筆一般用仰策法；中間圓而向上拱起，呈覆勢狀態；（2）行筆到 a 處，向右下圓勢提筆到 b 處，筆鋒直立後收筆（圖 1-31）。

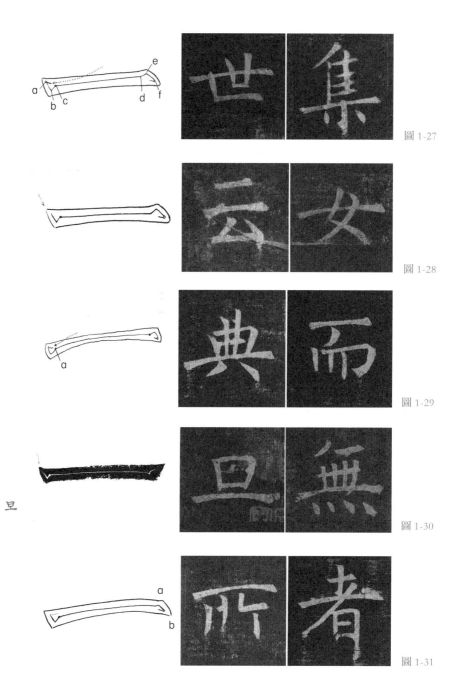

圖 1-27

圖 1-28

圖 1-29

旦

圖 1-30

圖 1-31

◯ 次筆種類

與主筆不同，次筆起、收筆不要太重，不然，會喧賓奪主，破壞整個字的節奏感；行筆要飽滿充實，收筆要圓潤。

1. 玉箸橫

（1）起筆用藏鋒；（2）行筆粗細勻稱；（3）至收筆處，提筆收鋒，光潔圓勻，形如玉箸（圖1-32）。

2. 仰策短橫

（1）用筆鋒仰策起筆；（2）行筆漸漸加重，使行筆飽滿；（3）至收筆處，順勢向右下提筆收鋒（圖1-33）。

圖 1-32

圖 1-33

◯ 豎法要點

1. 要有一定的弧勢，不能寫得太直（除懸針）。

2. 有相向相背的區別。所謂向，縱筆圓弧向外（如「青」之「月」），中間好像有一股膨脹的力量；所謂背，縱筆圓弧向內（如「朝」之「月」），有向內緊縮的趨勢（圖 1-34）。

3. 兩豎並用，不能平行。

4. 豎不容易寫直，關鍵在於：行筆時，眼睛要看在收筆處，用手臂帶動手腕，肘好像是軸心，縱筆而下，豎自然能寫直。要訣：行筆在上，目已下顧（圖 1-35）。

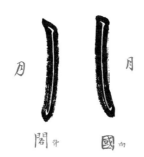

圖 1-34

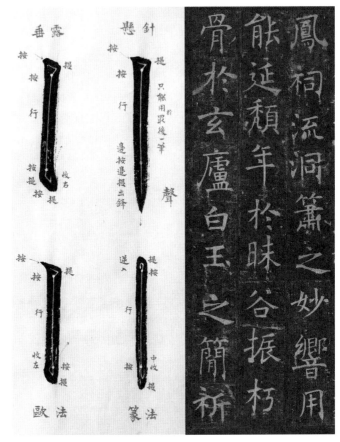

圖 1-35

◯ 主筆種類

1. 垂露

豎的收筆分垂露和懸針兩類。所謂垂露，指收筆如露珠下滴，圓潤飽滿，不露痕跡。《孟法師碑》中有三種：

（1）向左收。行筆到 b 處，略按後將筆提到鋒尖，向左上收筆，與橫折相呼應（圖 1-36）。

（2）向右收。行筆到 b' 處，略按後，將筆提到筆鋒，向右上收筆，呼應下一筆（圖 1-36）。

（3）向中收。主要用在一個字的最後一筆。行筆到 b 處，略按後，將筆提至鋒尖，向上略收（圖 1-37）。

2. 弩法

所謂弩法，指行筆有拉弓的感覺，略帶弧勢，構成向背。這是一種助長筆力、增強豎的彈性之美的寫法（見圖 1-34）。

3. 懸針

顧名思義，就像懸在空中的鐵針，鋒芒畢露。（1）只能用在一個字的最後一筆；（2）必須用中鋒；（3）行筆到 a 處，要邊按邊提，將作用力從筆腹提到筆鋒，向下出鋒，就像劍出鞘（圖 1-38）。

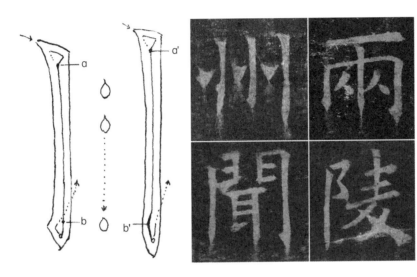

圖 1-36

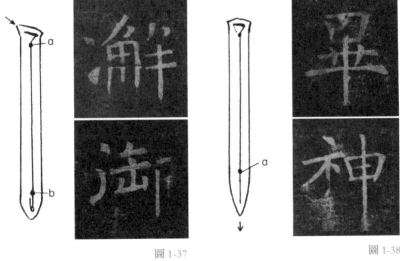

圖 1-37

圖 1-38

◯ 次筆與銜接法

1. 筆畫之間的銜接

除大字外，一般採用尖（虛）接法，尤其在豎橫中。用筆尖與其豎相銜接，達到點畫分明，虛實相稱（圖 1-39）。

2. 曲頭豎

為褚字的一大特色。（1）空中作 S 形下筆；（2）筆略向右按；（3）收筆前先要將筆提到筆鋒，然後向右或中收筆（圖 1-40）。

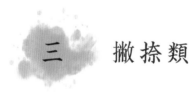

三　撇捺類

是楷書中最具飛動感的線條。撇捺相配，好比人的手足，有伸有縮；又像雄鷹展翅。如果撇展，捺就收；如果撇收，則捺就展，由此產生伸縮的動感（圖 1-41）。

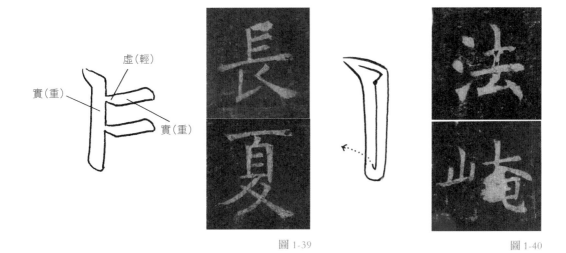

虛（輕）

實（重）

實（重）

圖 1-39

圖 1-40

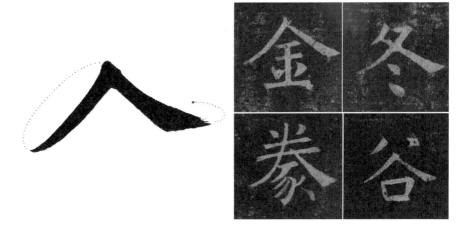

圖 1-41

◯ 撇法要點

按長度和形態，分成短撇（平撇）、斜撇和縱撇（豎撇）三類。起筆與豎相似，收筆大多鋒芒畢露。

1. 筆勢要直，以腕運筆，自然呈現出弧勢；

2. 不可以用偏鋒（除短撇）；

3. 行筆就像滑翔那樣，由慢到快撇出；

4. 避免雷同和平行。

◯ 撇法種類

1. 短撇

（1）這是策起法。毛筆從左上圓勢而下筆，到 a 處，筆略提後，向左下重按到 b 處；乘勢用腕運筆撇出，筆勢要平直（圖 1-42）。

（2）承上一筆而來，與前面相似，並與捺、短豎等相呼應（圖 1-43）。

（3）曲頭短撇，尖鋒圓勢下筆，然後乘勢略提後，向左下邊按邊撇出（圖 1-44）。

（4）縱三撇，有騰跳的意象，要一氣呵成；第二、第三撇的起筆，對準前一筆的中部，使重心形成一線（圖 1-45）。

2. 斜撇

（1）角度在 45° 之間，略呈現 S 形。當行筆至 a 處（約三分之二），要藉助按的反作用力，邊按邊撇出；短撇可以中鋒、側鋒兼用，斜撇要用中鋒，如寶劍出鞘（圖 1-46）。

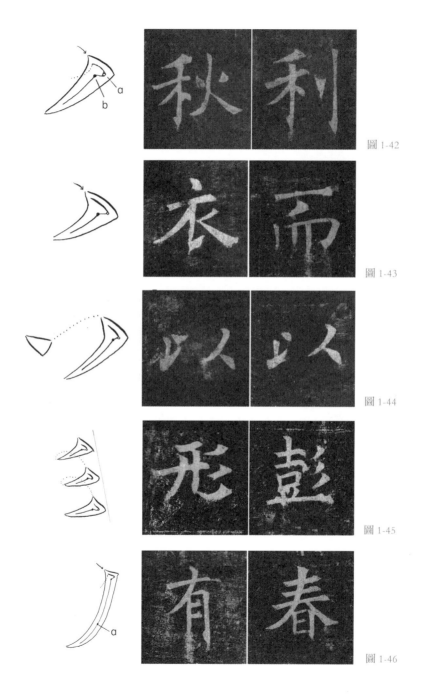

圖 1-42

圖 1-43

圖 1-44

圖 1-45

圖 1-46

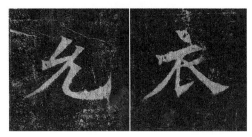

圖 1-47

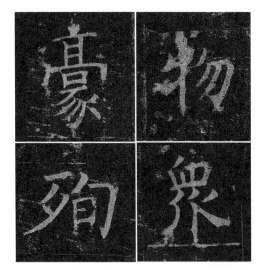

圖 1-48

（2）與前撇略有不同。因右下的筆畫較重，故撇的時候要按得較重些，盡力舒展，以此來平衡左右，形似佩刀（圖 1-47）。

（3）一字之中有兩撇以上同時出現的，撇的方向、趨勢和節奏等都要有所不同。如相同或產生平行線，這叫「狗牙」，是敗筆。一般採取上緊下鬆，有向下放射之感（圖 1-48）。

3. 縱撇

又叫「豎撇」，與懸針相通。即縱向行筆到三分之二處，邊按邊撇出。在縱撇前三分之二，一定要直，不然無法起到支撐的作用（圖 1-49）。

4. 蘭葉撇

常用於主橫的下面，如「石」、「歷」等字。這也是一種銜接法，因橫的起筆較重，如撇的起筆也重，會因以實對實，而顯得僵硬，故要「避實就虛」。（1）筆鋒入紙，邊按邊行；（2）行筆道 a 處，用力撇出。形狀如蘭葉，有臨風飄揚的動感（圖 1-50）。

5. 回鋒撇

（1）縱勢圓筆而行；（2）到收筆處，用肘圓勢推出，呼應下一筆，屬於附勾（圖 1-51）。

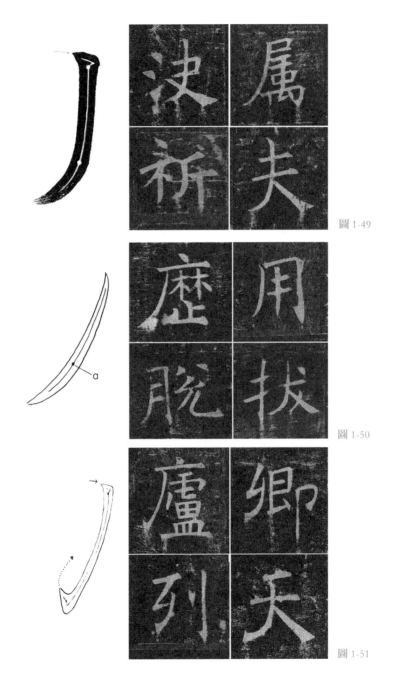

圖 1-49

圖 1-50

圖 1-51

◯ 捺法要點

分斜捺和平捺兩類，也是筆畫中最難寫的一種。要點：

1. 一波三折

起筆為第一折，行筆為第二折，遣出為第三折。上部輪廓線要圓暢，下部要挺健。行筆時，不要有意識彎着寫，而是通過提按和最後的遣出，將圓勢暗示出來，意如刀背。

2. 以肘運筆

遣出部分最難。當行筆接近捺的地方，向 a 處按下，然後乘勢用肘運筆，筆勢向右上，筆毫自然能順暢地從捺處遣出，意如劍出鞘（圖 1-52）。

3. 雁不雙飛，貴在通變

與隸書相同，在一個字中，捺只能出現一次，如「逾」、「食」等字。「逾」字只能用在最後一筆；「食」字或上面用捺，最後用點；或反之。

◯ 捺法種類

1. 斜捺

接近 45° 為斜捺，如「文」、「表」等字。因承上而來，起筆基本為露鋒；（1）順着撇而來，點法入筆，到 a 處；（2）行筆有兩種：一為順筆；另一為逆筆；如用順筆，筆管順着毛筆走，就像順水推舟；如用逆筆，筆管逆着毛筆走，就像逆水行舟，最後都用肘運筆

遣出；（3）一般而言，捺的輪廓線明顯、粗細變化較大的，大都用逆筆；相反，流動感較強，筆畫圓暢的，一般用順筆（圖 1-53）。

圖 1-54 承短撇而來，用逆筆。（1）筆尖入紙後，邊按邊行；（2）至一端後，以順反逆，用肘提筆遣出；（3）因是逆筆，第一折意存於空運中，故只出現兩折。

2. 平捺

角度較小，坡度較緩，形如行舟。承前一筆內側而來，故起筆都是藏鋒。（1）起筆先用筆鋒自右而左作逆勢，然後輕按；（3）筆管向右略傾斜的同時，將筆行到 a 處，然後順勢而下，邊按邊行，盡力鋪毫後，用肘遣出；

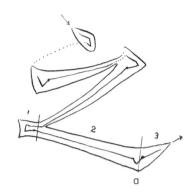

圖 1-52

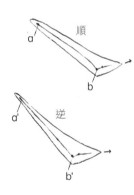

圖 1-53

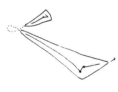

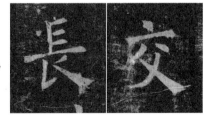

圖 1-54

（4）與斜捺相同，有順、逆兩種，「遺」字棱角分明，「通」字圓潤流暢（圖 1-55）。

○ 撇捺的對應與協調

撇捺是楷書中最富有韻律感的線條，並同轉折一起，共同構成剛柔相濟的藝術效果。

與短撇相對，捺法大都挺健剛硬，第一折僅留筆意。與斜撇相應，捺法往往舒展，左低右高。與縱撇對應，一波三折，得和暢從容之姿（圖 1-56）。

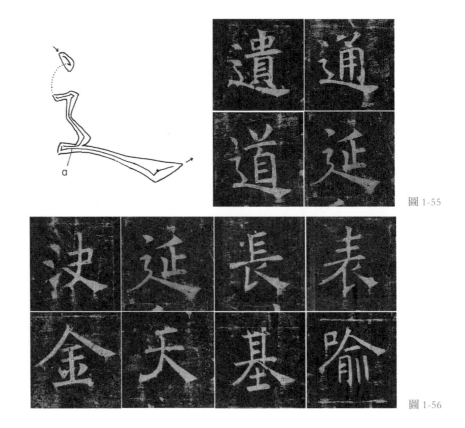

圖 1-55

圖 1-56

四　挑剔轉折類

挑與勾都有蹲鋒得勢而出的特點，鋒芒畢露。轉折在楷書中是極為重要的部分，是楷書能否寫出味道的關鍵所在。通過調鋒，筆鋒要順勢改變 90° 方向，所以難度很大。

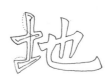

圖 1-57

○ 挑類

1. 仰挑

按照承接的關係，起筆有藏鋒和露鋒之分。「地」字第二筆收筆時，如引筆向內走，則是鋒藏；往左上走，便是鋒露。而「誓」字是承豎勾而來，故鋒露。（1）自右上向左下策法下筆；（2）乘勢筆桿向右微側的同時，向右上重按後，由慢到快向右上挑出（圖 1-57）。

2. 平挑

與前者基本相同。筆勢比較平穩，有角牙圓潤的意象。（圖 1-58）

圖 1-58

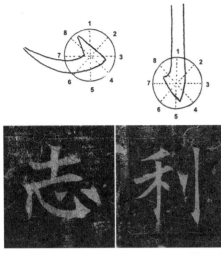

圖 1-59

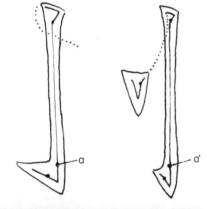

圖 1-60

勾法要點

1. 趯通踢，好比人用腳踢東西，先提腳，既然踢出，力量集中在腳尖（筆鋒）。勾一般不獨立構成筆畫，如豎勾，是豎加左挑；寶蓋勾，是橫加短撇。除寶蓋勾，勾的內角要圓，角度一般在90°左右，要內圓外方。

2. 蹲鋒與借力。如何充分利用毛筆的八面，是寫好字的關鍵。（1）豎勾。當行筆到達勾處，稍稍下按後（第五面），利用其反作用力略提；最後用第七面，邊按邊圓勢勾出。（2）心勾。在勾之前，用筆的第三面，向右按的同時，然後用第八面，向上邊按邊用肘圓勢勾出（圖1-59）。

3. 有長短、輕重、平垂、方圓等變化。

勾法種類

1. 豎勾

（1）起筆和行筆與豎相同。圖1-60中兩種勾法有明顯的不同：（a）「才」字用側起法，落筆較

重，用側鋒行筆，略帶弩勢；
「利」字用逆入法，用中鋒行
筆。（b）前者行筆到 a 處，向
下略按後乘勢左挑，勾寫得較
長；後者行筆到 a′ 處，邊按邊
略提後，向勾的方向略按後挑
出，勾的棱角在中間。

　　（2）豎圓勾：圓勢行筆，到
勾處，用肘圓勢勾出，角度寬
而圓（圖1-61）。

　　（3）藏鋒勾：（a）「小」字
是逆筆側鋒，「於」字為順筆中
鋒；（b）到勾處，剛勾出，便
向右上作收勢（或空收），使鋒
藏（圖1-62）。

　　（4）垂勾：圓勾的一種。
（a）橫向下筆，略向右行；（b）
到 a 處略提後，圓勢向左下略
按後勾出。因字的右上部比較
重，這樣就能起到穩定重心的
作用（圖1-63）。

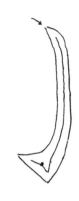

圖 1-61

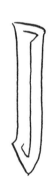

圖 1-62

圖 1-63

2. 戈勾

最難的一勾。如倒掛在懸崖上的勁松，枝梢仍然頑強地向上生長，具有堅韌不拔的生命力。關鍵在於：（1）用順筆中鋒。行筆時，當作斜的直線，以手臂帶動手腕運筆，行筆自然堅挺圓暢；（2）起筆後，眼睛應該看在勾的地方；（3）勾前先向右下按，然後向右上圓勢勾出。有長短、方圓、輕重等變化（圖 1-64）。

3. 背拋勾

與戈勾相類。（1）與左邊筆劃相呼應，內角圓暢，曲勢較大；（2）當筆行到勾處，略按後如推磨那樣用肘勾出（圖 1-65）。

4. 曲勾

（1）先點法下筆；（2）到 a 處，略提，使筆鋒直立於直面，然後縱筆按下後向下行筆；（3）用臂肘之力頓鋒後勾出，內圓外方（圖 1-66）。

5. 浮鵝勾

（1）點法入筆，向下偏左運筆，微帶圓勢；（2）到 a 處，邊輕提邊向右使轉，所謂「提筆暗過」；（3）到 b 處，順筆下按，邊按邊行；（4）到 c 處，略向右下頓鋒後，圓勢向上勾出。如水中浮游的鵝，有悠揚自得之趣（圖 1-67）。

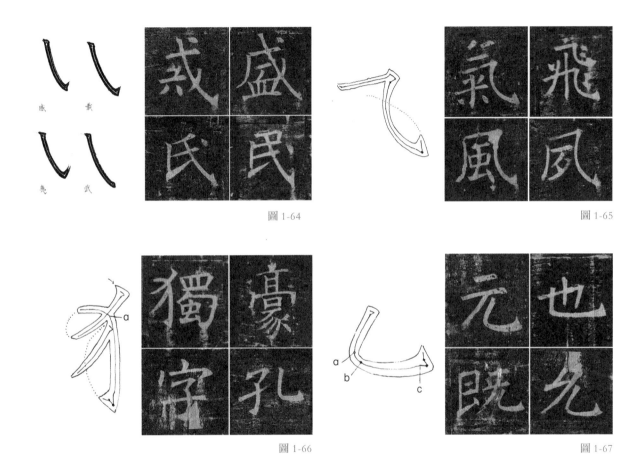

圖 1-64

圖 1-65

圖 1-66

圖 1-67

6. 心勾

歐陽詢《八訣》：「乀，如長空之初月。」形似一輪新月，線條流暢優美。（1）筆鋒入紙，邊按邊行；（2）到 a 處，行筆如橫，盡力將筆毫鋪開；（3）右頓後，用肘圓勢勾出；（4）鋒芒與下一點相呼應。（圖 1-68）

7. 寶蓋勾

典型有兩種：（1）如「守」字。當行筆到 a 處，圓勢向右按，略提後，邊按邊撇出。如鳥用喙去理胸口上的羽毛。（2）如「靈」字。當行筆到 a' 處，向右按下，乘勢略提後，按向 b' 處，略向下行筆後收鋒（圖 1-69）。

8. 包勾

有方圓兩種。「刃」字為方折：（1）行筆到轉折處，向右上 a 略提後按向 b；（2）乘勢略提後按向 c，弩勢縱筆而下；（3）勾前先按後略提，再用筆的左側邊按邊圓勢勾出。「祠」字是圓轉：（1）當行筆至 a'，提筆使轉；（2）意如推磨，圓勢勾出（圖 1-70）。

9. 向右勾

豎加挑而成，有斷、連兩種。以連為例：（1）縱筆後，向左圓勢提起，僅留筆鋒於紙面；（2）到 a 處，向右下按，然後乘勢向右上挑出。如是用斷法，用兩筆寫成（圖 1-71）。

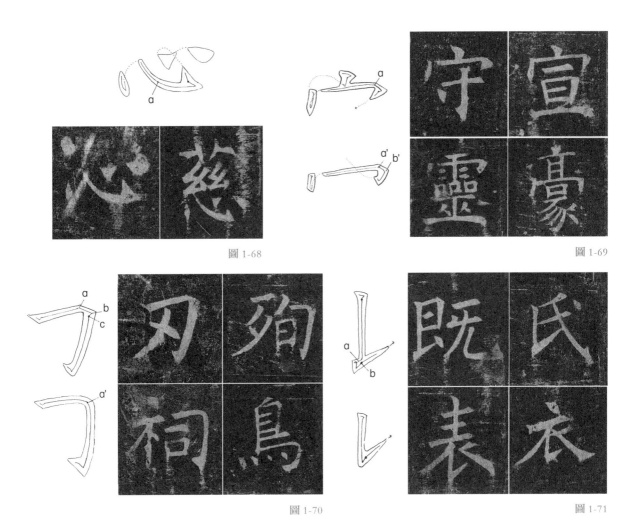

圖 1-68

圖 1-69

圖 1-70

圖 1-71

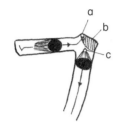

圖 1-72

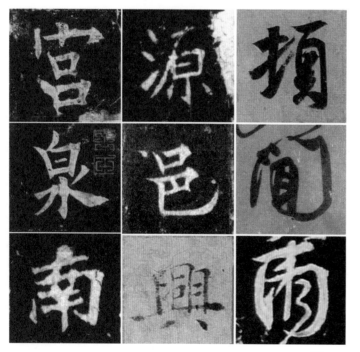

圖 1-73

◯ 轉折類

不論哪種書體,轉折都是高難度的技法。筆鋒要作 90° 的轉向,又不能使鋒偏,沒有合理熟練的方法,是難以寫成的。其中可分內擫法和外拓法兩大類。內擫出自隸書,外拓源於篆書。內擫為方,外拓為圓;內擫容易寫出雄強剛嚴之氣;外拓容易表現出瀟灑超逸之韻,但同出一理,都有提的過程。貴能兼用,剛柔並濟。

1. 內擫法

就像人的手臂。(1) 行筆到轉折處,將筆提到 a 處;然後向右下按,使筆作用於 b 處;(2) 通過提按,將作用點移到 c 時,向下重按,作用點落在縱畫中,使筆鋒朝上;(4) 用中鋒或側鋒行筆 (圖 1-72)。除了輕重、緩急之外,其中變化非常豐富多彩 (圖 1-73)。

2.外拓法

（1）行筆需暗藏波瀾，行筆到 a 處時，將鋒毫提起直立；（2）到 b 處，圓勢縱筆而下，邊按邊行，有關有節，鋒中意圓；（3）柔中藏骨，又稱「折釵股」（圖1-74）。

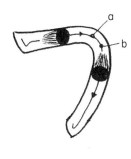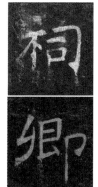

圖 1-74

3.打折法

方折的一種，由兩筆寫成。（1）當行筆至一端後，將筆迅速直提，離開紙面，然後以擊鼓之勢向右下勁疾按下；（2）略提後向下重按，呈鋒中狀態；（3）銜接要適宜（圖1-75）。

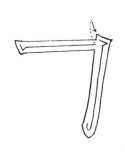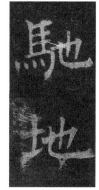

圖 1-75

4.寓外拓於內擫之中

將兩種方法融於一筆之中，產生似方非方、似圓非圓的狀態。（1）到了轉折處，向右稍按至 a 處；（2）借按的反作用力，略提後向下按到 b 處，然後向下行筆（圖1-76）。

不管是內擫法還是外拓法，以活用為上，不能死學。中國藝術就像做人，強調二元的對立統一。一味求方，則倔強無潤；一味求圓，則妍媚少質。所謂文質彬彬，任何一個轉折或線條，都應該合方圓、剛柔、陰陽等於一體。

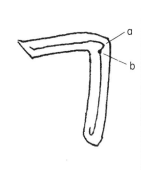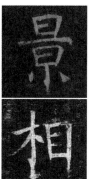

圖 1-76

平正的結構

餘慶源相求賢佐

裕陵

知幾卷筒早

戡變叱

龍升

靜德群邪震

清心後世矜

大恩知欲報

聖孝已踰曾

大行皇太后挽詞

孫過庭《書譜》：「初學分布，但求平正；既知平正，務追險絕；既能險絕，復歸平正。」從平正到險絕（不平正），再從險絕復歸平正，正好是一個否定之否定的過程。但後者不是前者的重覆，而是寓險絕於平正之中的平正，具有雙重的意蘊。初學書法就像為人，先立其誠，志氣平和，一步一個腳印，一筆一畫，要照見仁者之性。達到了這一步，方能達情生變，寫出自己的審美理想和情調。

平正結構最主要的原理是比例對稱，也是構成樸素端莊之美和自然界中共存的法則。對稱是空間概念；比例是數的概念，與整體的比例關係到相對應的合適性，合適便是美。

一　梯級式

漢字是自上而下、自右而左進行書寫，其中又以橫豎為主，每一個字（除個別字，如「一」）自然形成了筆畫和部分之間的對應關係。如以縱向空間距離為對應關係，命名為「梯級式」，顧名思義，就像樓梯那樣，是一格一格有規律進行排列，有明顯的上下層次關係。如「表」、「無」、「朝」等字（圖 2-1）。

二 並列式

　　「並列式」是左右筆畫、部分之間橫向空間距離的對應關係，就像欄柵，如「州」、「勃」等字。如左右間有明顯主次之分的，主要部分當放大一定的空間，使之對應協調，如「輕」等字。排得過緊，叫「觸」；太鬆散，叫「散」；時鬆時緊，叫「亂籬笆」。橫豎相配，恰好構成十字形，字結體骨架，由此而立（圖 2-2）。

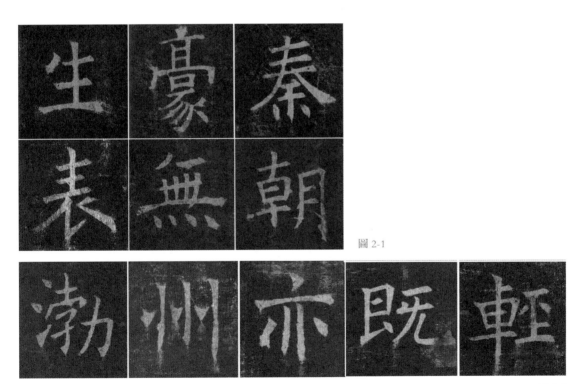

圖 2-1

圖 2-2

三　比　例

　　比例的合適性，是視覺藝術重要的法則之一，由此產生節奏感。其中的原則是：向上構成美。簡而言之：（1）抬高字的重心。下部空間往往放大 1.5 到 3 倍之間，如「綺」、「簡」等字；（2）如果下部空間無法放大，上部的一豎，往往放大 2 倍左右，如「桔」字；（3）縱橫交錯中，左伸右斂，如「響」、「繫」等字（圖 2-3）。

四　穿插式

　　講的是橫豎在字中的關係。（1）主筆是橫，叫「穿」，即穿其寬處，如「其」字；主筆是豎，謂「插」，即插其虛處，如「生」字。或穿插並用，如「平」、「車」等字。（2）不管是穿還是插，都要能平得住、撐得起被穿插的部分；（3）要表現出互相依存、支撐的對應關係，如「十」橫寫得比較長，又略帶圓勢，豎便寫得較短，突出豎橫關係（圖 2-4）。

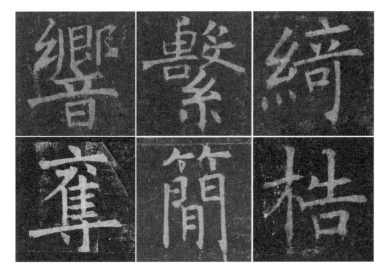

圖 2-3

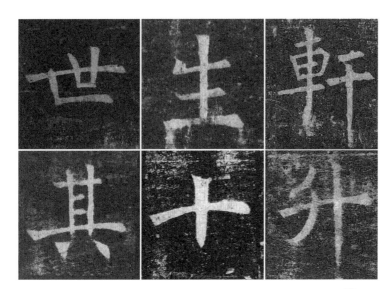

圖 2-4

五　托抱式

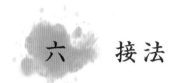

　　就像人的手臂，上托下抱，既有一種力度感，又給人舒展穩重之美。如「殉」、「翹」等字，橫折勾與反拋勾就像手臂，勾仿佛是手掌，自如地將「日」與「羽」托抱而起。平捺就像船隻，要載得起被承載的物體，波折要流暢舒展，有一葉扁舟的蕩漾感（圖 2-5）。

六　接法

　　有虛接和實接兩種。虛接法是指用筆尖與其他筆畫相銜接，可分兩種：（1）以虛接實，如「高」字的接口處和「長」字的三短橫；（2）以虛接虛，如「脫」「景」字的接口處。實接法是指用較重的起筆與其他筆畫實處相銜接，篆隸中用得最普遍，亦分兩種：（1）筆畫相離；（2）筆畫相合，即第二筆起筆與前一筆起筆或行筆重疊在一起，如「息」字。一般而言，小字宜用虛接法，使其點畫分明；大字貴用實接法，使其蒼茫雄強（圖 2-6）。

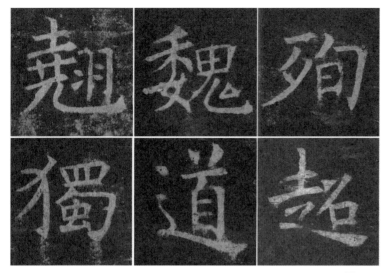

圖 2-5

圖 2-6

七　層疊式

　　最難安排的漢字有兩類：一是筆畫很少，如「一」字；另一是筆畫比較多，如「響」、「靈」等字。後者看上去像層疊的建築物，以各種幾何結構展示出不同的空間變化。用「繫」字講解方法：（1）整體直觀。整體為六邊形，左右兩個角，分別是橫和點；（2）內部分割法。上部是一個微微傾斜的梯形，下部分別是兩個三角形。橫和點左右伸展，是打破矩狀的關鍵，所謂「峻拔一角」。其餘的筆畫層層排疊，並微妙表現出空間的錯落感，動感由此而生。有了清晰認識，然後再寫，就比較容易把握（圖 2-7）。

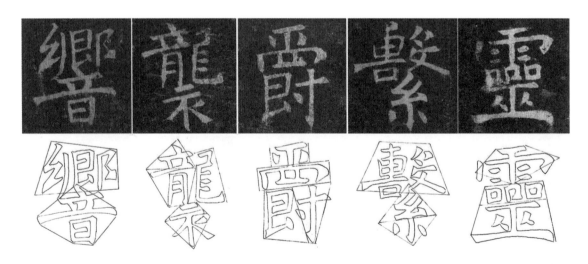

圖 2-7

八　包圍與封閉

　　封閉式主要指以大口框為部首的字，如「固」、「國」等字。寫前先要計白當黑，充分考慮到中間部分。寫「古」或「或」時，要四面停勻，八邊俱備，貴在虛實相稱，處於滿與非滿之間。右上與下部要疏開一點，使其產生微妙變化。包圍有四種：(1) 上包下，如「兩」字，緊上疏下；(2) 下包上，如「幽」字，上疏下密；(3) 右包左，如「獨」字，左密右疏；(4) 左包右，如「匪」字，左邊略疏，圓暢從容（圖 2-8）。

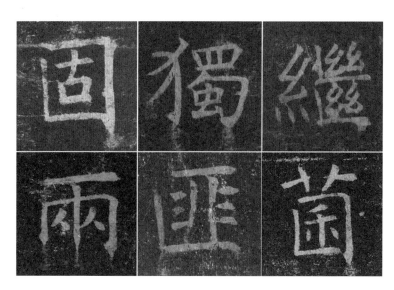

圖 2-8

九　上下式

　　傳統的視覺習慣有左重右輕的趨勢，特別是形聲字，一味追求上下整齊，反而會造成空間上的不平衡，不如抬高或降低一些空間，達到心理上的平衡。一般說來，以「口、日、白、石、言、氵、火、工、虫、土、足、矢、公、山、立」等為偏旁部首的，在左提上；以「阝、卩、文、斤、力」等為偏旁部首的，在右降低。即便筆畫數相同，如「行」字，同樣採取左高右低的方式，使之穩定勻衡（圖 2-9）。

圖 2-9

蘇軾定風波望江南

莫聽穿林打葉聲何妨吟嘯且徐行竹杖芒

鞋輕勝馬誰怕一蓑煙雨任平生料峭春風

吹酒醒微冷山頭斜照卻相迎回首向来蕭

瑟慶歸去也無風雨也無晴春未老風細柳

斜試上超然臺上看半壕春水一城花煙雨

暗千家寒食後酒醒卻咨嗟休對故人思故

國且將新火試茶新詩酒趁年華

此呂徵是翁坦蕩之懷任天而動琢句亦瘦逸能道眼前景白鶴

對立統一的結構

大行皇太后揆諒

餘慶源主相求賢佐

裕陵

知幾卷籥早

戡變叱

龍井

靜德群邪震

清心後世矜

大恩知欲報

聖孝已踰曾

比例對稱是構成平正之美的基本形式，也是險絕的母體。要達到藝術上的多樣性和靈活性，並與視覺上的張力構成聯繫，表現出節奏感的韻味，必須上升到對立統一的原則，並與書勢相結合，使諸因素得到韻律化的顯現。正如赫拉克利特所説：「互相排斥的東西結合在一起，不同的音調造成最美的和諧。」這是藝術的共通規律。書法既要表現出建築的造型之美，更要通過各種空間構成與變化（尤其是任意三角形），暗示出韻律感和節奏感，這才是書體結構的深層內涵，所謂「凝固的音樂」。以圖 3-1 三角形為例，其中邊長最長、角度最小的地方，便是張力突出之處，達到「峻拔一角」之目的。任意三角形所以美，因三條邊和三個角隨時可變，空間不再以中心為基點，而是環繞着重心展開，使空間表現得更精密、更富有節奏感。作為平正，圖 3-2 a 處於相對穩定狀態。但只要在圖中加點甚麼，或線稍微斜一點，便會打破這種穩定性。圖 3-2 b 處顯然是不穩定的，左重右輕。如在右上角加點東西，馬上會從心理上達到平衡（圖 b'），構成相互依存的對應關係。第一個「太」字只是平正，第二個「太」字微側，最後一點就像秤砣，壓住了整個字的重心，動感由此產生。

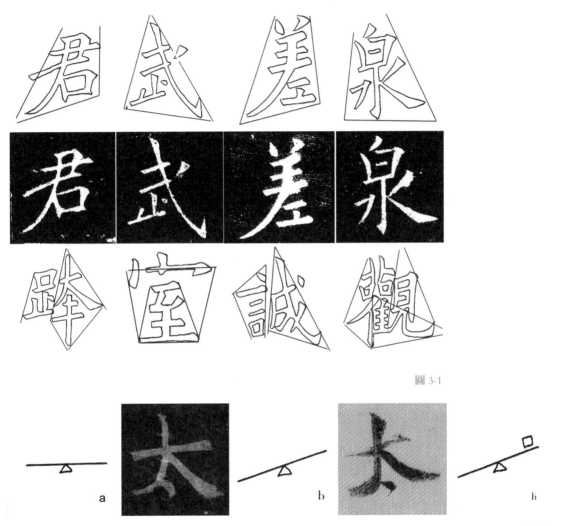

圖 3-1

a b b

圖 3-2

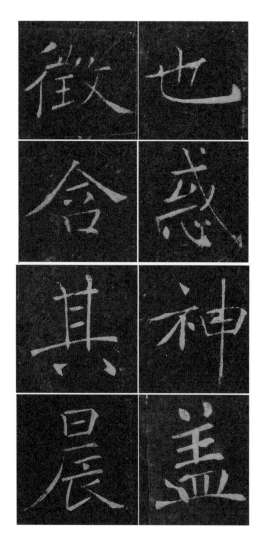

圖 3-3

一　伸縮疏密

　　伸縮是指筆畫長短度的節奏變化。有伸必有縮，有縮必有伸；欲伸先縮，欲縮先伸；伸得越開，縮得必緊；反之亦然。伸縮度的變化與對立統一，使字的筆畫之間、部分之間像運動中的人體，在對比中展示出運動感、節奏感與韻律感。一般而言：（1）主筆必伸；（2）撇捺相對時，既可同時伸展（角度不同），如「會」字；也可縮撇伸捺，如「徵」字；伸撇縮捺，如「含」字；（3）浮鵝勾、戈勾必伸，如「也」、「惑」等字；（4）兩豎並用，一般左縮右伸，如「其」字；（5）縱撇必伸，如「晨」字；（6）最後一筆為豎的必伸，如「神」字；如數橫並用，一般伸中間或最後一橫，如「盖」、「法」等字，構成三角形或多重三角形結構，使節奏和張力得以充分顯現，所為韻味由此而生（圖 3-3）。

疏密是相對於字內空間而言，也是結構中最難的部分。總體上有內密外疏和內疏外密兩類，前者如歐陽詢，後者如顏真卿。字內必須留一個以上有意味的空間（疏）。與此相對，是少留或幾乎不留空間（密），所謂「疏可行馬，密不容光」。就漢字本身而言，有內密外疏，如「闆」字；上密下疏，如「弊」字；上疏下密，如「巍」字；左密右疏，如「默」字；左疏右密，如「僵」字等。這裏所講的，是如何充分運用疏密對應關係，求得節奏的變化與和諧。如「情」字，右部是上密下疏，形成疏、密、疏的節奏關係。「賢」字上部既重又密，最後兩點疏開，產生跳躍感。「圖」字框架寫得既扎實又靈動，中間「啚」微作側勢，避免了刻板之病。「覬」與「端」相類，採用疏（左）、密（右上）、疏（右下）的形式，並在下部留有較大空間，與勾相對應。「之」字上部有意排緊，一捺疏開，給人輕舟蕩漾之意象。「鹿」字疏下部，構成三角形。「儀」字緊上疏下，構成金字塔結構。「飛」字疏橫向，體勢寬博。「永」字撇捺舒展，意如雙翼，有翩翩自得之狀（圖3-4）。

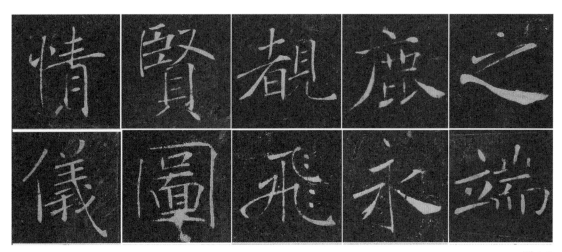

圖 3-4

二　向背偃仰

　　橫有仰、平、俯之分，也可合於一筆之中，以此分陰陽剛柔；豎有相向和相背之別，亦可在一豎中顯現，這在《雁塔聖教序》中表現得極為精彩。儘管有別，但原理相通：（1）避免平行線。當數畫並用，改變運筆趨勢，既能使空間分割各有不同，又能通過圓勢助長筆力，顯現韻律之美；（2）背法，是力量內收，給人嚴謹縝密的藝術效果；向法，是力量向外膨脹，產生雄渾開闊的藝術魅力（圖 3-5）。假設左右兩個空間面積相似，但右邊的看上去大一些，並有向四面膨脹趨勢；左邊不僅看上去小些，且有向中心緊縮趨勢。褚遂良往往將兩者合而為一，如「因」字，右邊的一豎，上背下向，呈優美的 S 形曲線。當數

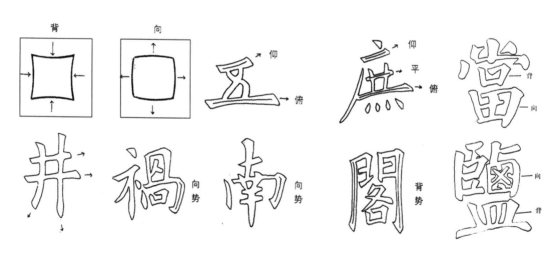

圖 3-5

横並用，其長短、角度、趨勢、輕重等要各有不同，避免平行線。如「書」字，橫畫有八處，無一筆雷同。一般而言，小楷可用背法，擘窠大書當用向法（圖3-6）。

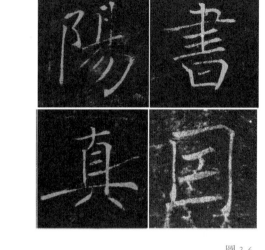

圖 3-6

 三　寬窄縱橫

結字取勢，有縱、橫、正、側之分。縱勢險峻，橫勢雄渾，情性不同。含義有三：（1）字本身是橫向的或縱向的，不要有意識改變其基本形式，所謂得字之真趣（圖3-7）；（2）左右結構的字，可橫亦可縱，取決於書者的個性與審美取向。如米芾顛狂，力取縱勢；東坡雄才，書勢寬博；褚遂良作為一代名臣，立正

圖 3-7

朝綱，剛正不阿，用筆瘦硬遒勁，八面生勢，儒雅中有獨立不易之風範（圖3-8）。（3）即便如此，結構中要盡可能表現出縱橫交錯的筆勢。如「麗」字，撇捺力展橫勢，與整體縱橫交錯，增強節奏上的表現力。「巖」字，縱撇開展，打破矩形狀，峻拔一角。這是最常見的取勢方式（圖3-9）。

四　避就黏合

注意兩點：（1）出現相同的筆畫或部首或字，要能變中求異，節奏自然。（2）特別是上下和左右結構的字，最怕各

圖 3-8

管各的，形體支離。如「地」字，一支離，便成「土也」。鑒於此，既要避實求虛，避免雷同，又要相和相違，見縫插針，不支離，又互不相犯，使一個字成為互相穿插黏合的整體。如「敏」字，右邊兩撇避開左邊兩橫，將撇伸向虛處，使其緊密無間。「微」字的三個部分只有一絲之隔，可謂密不容光；「騰」字右邊橫、撇均很巧妙伸向「月」之虛處，和而不犯，勻淨利落；「難」字右邊的撇、豎與左邊僅留一絲的距離，渾然一體；「鶯」字上部有意識讓出一個空間，讓「鳥」伸其虛處，上下合成一體。寫得好，無法用一條水平線或垂直線穿越其中（圖3-10）。

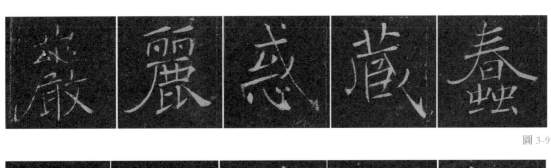

圖 3-9

圖 3-10

五　正斜開合

　　正與斜的對立統一，才能使形勢表現出生動的起伏感、默契感和韻律感。如果説，平正結構主要參照的是矩形的兩組邊沿線，而對立統一關注的是四個對角。主要有六種形式：(1) 左正右斜。如「類」字，「类」寫得較正，「頁」向左傾側，似有倚靠之勢；(2) 左斜右正。如「乾」字，左邊微側，為「乙」讓出空間，寬綽處見緊密，增強筆畫的默契感；(3) 左右均斜。如「郵」字，使之右昂；(4) 上斜下正。如「嶺」字，上下左右三個部分均呈微側之勢，互相依存；(5) 上正下斜。如「翼」字，「異」明顯左傾，產生左低右昂的動勢；(6) 上下均斜。如「豈」字，使整個字重心偏右，似斜反正（圖 3-11）。

　　開合之間，打破漢字平直相似的空間形式，使之產生節奏感。有以下幾種：(1) 上開下合。如「聖」、「宮」等字；(2) 上合下開，如「故」、「麗」等字；(3) 左開右合，如「郡」、「房」等字；(4) 右開左合。如「眾」、「惑」等字；(5) 開合交錯，如「蒸」、「為」等字。故書寫之前，要先看清楚字的動勢。如無開合，形同算子，無生氣可言（圖 3-12）。

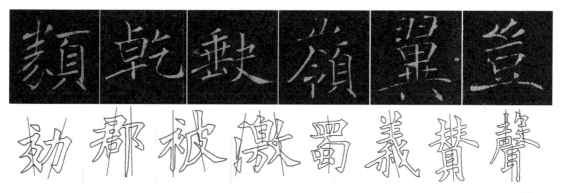

圖 3-11

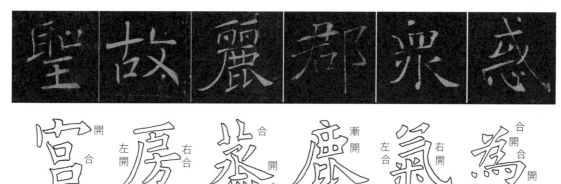

圖 3-12

 # 六 同字異形、同字異勢

　　世上沒有一片相同的樹葉，書法的形勢亦當如此，如萬字相同，便成活字。故在一幅作品中，要同字異形，同字異勢。《蘭亭序》有 21 個「之」字，形勢各異，已成佳話。用筆是隨勢而來，首字第一筆，決定着一個字所有的點畫形勢；第一個字，則決定着整幅字的形勢變化，都是生生不息的。平時寫字，所以會筆筆相類，字字雷同，問題就出在看一筆寫一筆，切斷了筆畫之間的關係，遂成不良習性。褚遂良書碑，碑碑相異，即便在同一書跡中，相同的字沒有一個在形勢上是相同的。書法不是單純的寫字，而是通過各種有意味、有節奏感的空間形式，在「一氣運化」中構成整幅作品生生不息的生命之「旋律」（圖 3-13）。

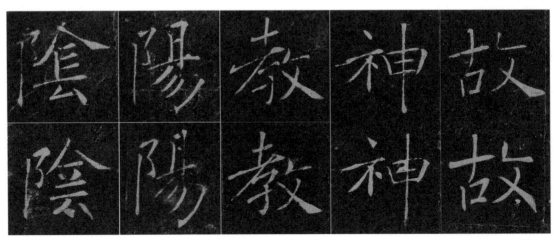

圖 3-13

七　左右不齊、上下不正

　　寫字忌平頭齊腳，楷書也不例外，所謂似斜反正，通過姿態的斜來表現重心的正，由此生勢。字重心往往隨勢而來，或偏左或偏右；左右形式的字，重心或仰上或俯下，勢態多變。不齊，產生上下的動感；不正，使勢左右擺動，獲得重心之平衡。故臨帖時，一定要先看清楚字的重心在何處，然後再寫，字才能在書勢中「活」起來。（圖 3-14）

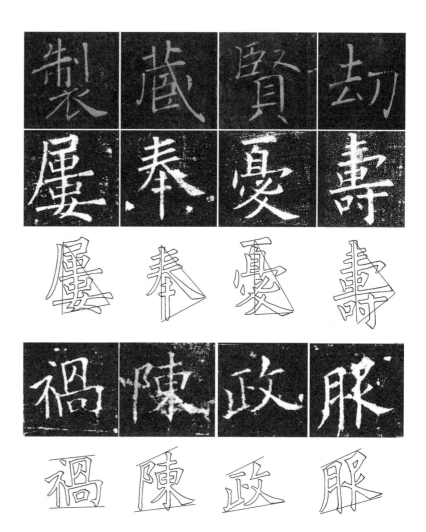

圖 3-14

第三講　對立統一的結構　｜　069

八　大小瘦肥

　　漢字筆畫多寡、繁簡各有不同。最簡便的方法是，筆畫少的字，寫得小一點、重一點；筆畫多的字，寫得大一點、瘦一點。儘管大小不同，但視覺上的「重量」有其相似處。前者要在團中見疏；後者要在點畫朗潔，疏密有姿。這也是寫經體的基本模式。當然這是相對的，主要適合於楷書。書寫時，必須要顧及到字與字、行與行之間的對應關係（圖 3-15）。

九　化線為點、化點為線

　　楷書縱橫氣較重。為了避免，使空間顯得更疏朗，增強筆勢上的節奏感，往往採取縮短法，化線為點，使線變成「體塊」。既突出主筆的筆勢，又使之點畫分明。化點為線，使「體塊」變成線。在長度與厚度變化中，使點畫表現出更大的靈活性和豐富性，與實用漢字拉開距離。(1) 化橫為點，如「朗」、「謂」字中的短橫；(2) 化豎為點，如「高」字左下豎；(3) 化撇、捺為點，如「求」、「賢」等字，筆短意長（圖 3-16）。

　　上述二大規律、十八種結構法，是從結體的規律中總結出來的較為典型的形式。但這些形式不是死的，是可變的。隨着對用筆、結構熟練的掌握，在以勢生勢、以勢立形中，自然會產生「活」的書寫形式，使空間在韻律化中，呈現出書法所特有的氣韻。

圖 3-15

教歟而復念蒼生
罷而還福濕火宅
之乾餱芸拔迷途

利油燈供養所得切德亦復无量宿王華若
有人聞是藥王菩薩本事品者亦得无量无
邊切德若有女人聞是藥王菩薩本事品帳
受持者盡是女身後不復受若如未滅後後
五百歲中若有女人聞是經典如說俯行於
此命終即往安樂世界阿彌陁佛大菩薩衆

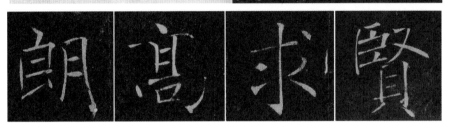

圖 3-16

筆勢與節奏

筆勢是在指運筆過程中所表現出來的輕重強弱、長短快慢，以及筆畫之間、字與字之間、行與行之間勢的貫穿與呼應，是書法語言最重要的表現形式。這種類似於音樂的表現手法，使書者的精神現象與審美境界得以充分顯現。掌握了這一點，也就意味着書法的真正入門。

筆法、結構只是一種較為靜態的空間形式，如何通過筆勢，表現出書法內在的韻律感，是其首要的藝術的合目的性。就像語言，辭典中的詞語是死的，只有在運用中，在特定的語言場中，詞語才會「活」過來，成為一種不斷生發的存在的場。這個場，在書法中便是勢。所謂的結構、章法，在這個場中才能真正被勢激活，成為一種生命的在場。法生勢，勢生形，形勢生章法，章法出氣韻，由此真正進入書法的整體精神現象。

一　中側順逆

中，即中鋒運筆。在運筆的過程中，筆鋒始終在筆畫的中心線上運行，並使筆毫勻稱地鋪開，故又稱平鋪中鋒。為千古不易之法（圖 4-1）。

側，即側鋒運筆。一般用在縱向的筆畫中，如豎，行筆時筆鋒有點偏左，但筆毫的作用點仍在點畫的中心線上（圖 4-2）。

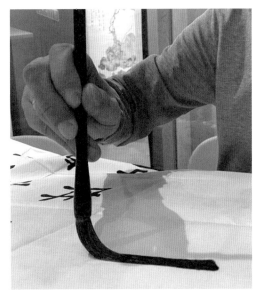

圖 4-1

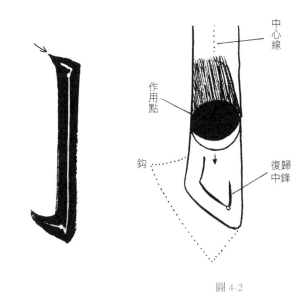

中心線

作用點

鈎

復歸中鋒

圖 4-2

在具體書寫過程中，為了調整筆鋒和作用力，行筆有順逆之分。順，便是順筆中鋒。筆桿傾斜方向與行筆基本一致，為順筆，主要用於橫向筆畫。如寫橫，筆桿微微向右傾斜，使鋒裹起。當筆上墨較少、或較濃、或寫到勁疾處，在行筆中心線上會產生一道墨痕（墨實），邊沿線則出現枯毛現象（墨虛），給人逆光看柱似的視覺效果（圖4-3）。相反，叫逆筆側鋒，主要用於縱向筆畫（圖4-4）。

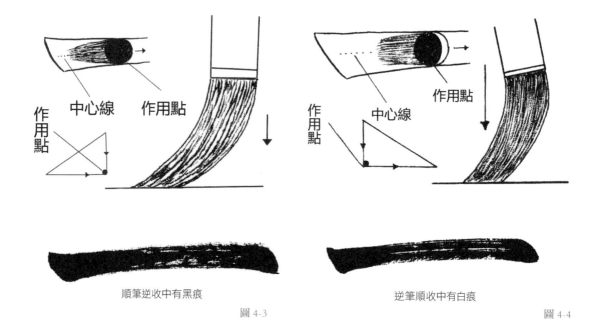

順筆逆收中有黑痕

逆筆順收中有白痕

圖 4-3

圖 4-4

由於筆桿微微向左傾斜，峰毫被勻稱鋪開。在同樣粗細筆畫中，逆筆入紙比順筆要淺（短）。當墨較少、或較濃、或寫到勁疾處，在筆劃中心線上會出現一道白痕（墨虛或無墨），邊沿線墨色最深，意如雙鉤，世稱「口子」，給人有棱角的立體意象（圖 4-5）。順主要用在橫向，逆主要用在縱向，所謂橫細豎粗，也就自然而成。

圖 4-5

 # 二　筆斷意連

　　楷書是筆筆寫來，以斷為主。初學者往往筆筆單獨寫來，每筆都成了孤立的狀態，這是初學者的通病。如何將字寫活，寫出韻味，關鍵在於筆斷意連，使每一個字的書寫，成為不間斷的完整的動作。這在書法中叫「氣脈」，也叫「血脈」，是筆畫之間內在的呼應關係（圖4-6）。熟練之後，由一個字發展到幾個字，最終使整幅字一氣呵成，所謂氣韻由此產生（圖4-7）。這樣做，是要打破楷書和行書的界限，為今後書法學習打開便捷的通變之門。

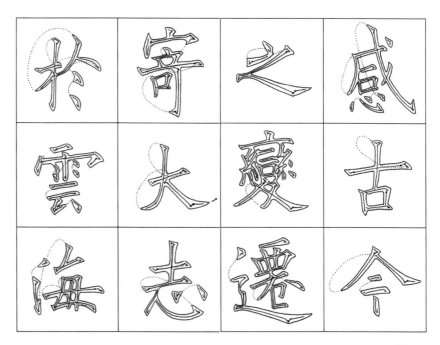

<div align="right">圖 4-6</div>

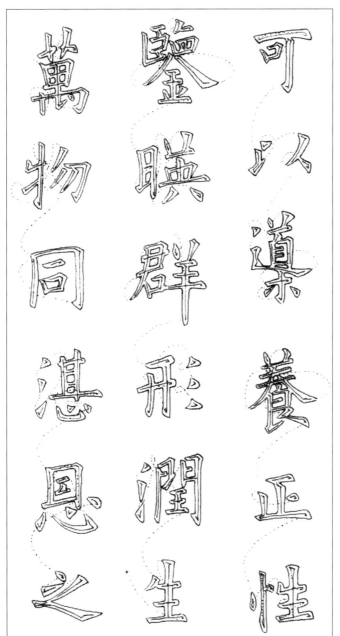

圖 4-7

三　提按頓挫

　　提按，又叫鼓動。是書法技法中最重要、也是最難深切體會到其妙用的技法。起倒是指，為了調整筆鋒，行筆時作上下左右或順逆起倒等動作。但提按起倒的度是多少，初學者幾乎難以把握。書法之所以比較難學，書寫時平面運動與深度運動（提按起到）是同步進行的，如何把握好這個度，是關鍵所在。

　　提有兩種：（1）離紙提，即鋒毫離開紙面，然後再另起筆；（2）着紙提（立）。筆往上提起，僅留鋒端於紙面，或提的幅度很小，使點畫變細、變輕，為改變運筆方向作勢上的準備，如轉折與收筆處（圖 4-8）。

　　按與提相對，使筆往下作用於紙面，加強筆畫厚度與強度；按後作上下或左右挫動，然後行筆或出鋒的，叫挫，就像揉弦；直接按下，叫頓。由此構成各種深度運動與變化，將節奏在運筆中顯現出來（圖 4-9）。

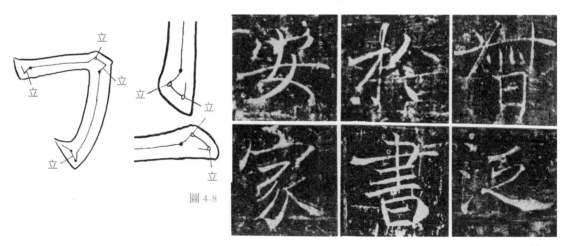

圖 4-8

圖 4-9

四　長短快慢

　　為了突出主筆，在書法中往往用縮短法，將次要的短橫、短豎寫成點，使之點畫朗潔，突出主次和長短度的對比。更重要的，當相同或類似或相對應的筆畫同時出現時，一定要有長短、參差、曲直等變化（圖4-10）。

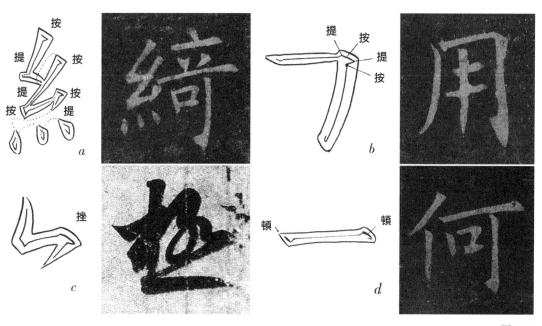

圖 4-10

快慢又稱緩急。緩急，指運筆速度所表現出來的節奏感與韻律感，並與書者的個性與情感直接構成聯繫，是表現心境和情感的主要手段。快與慢是在互相交替中被運用的，是對立的統一。每一行筆，都是由快到慢、由慢到快，周而復始，遂成運筆的節奏。人的性格、情感、審美境界，便在這「韻律」中漸漸綻放，構成生命的境界。

　　「真如立，行如行，草如走」，這是不同書體的快慢節奏。一般而言，起筆大多為快，或如墜石（露鋒），或如驚蛇入草（藏鋒），或頓如山安（直落法）。行筆前有一個調鋒過程，故先慢；一旦筆毫穩健，呈中鋒狀態，當如滑翔之勢，由慢到快，勁疾地運向收筆處；收筆時先慢，調鋒後或筆已留得住或鋒毫已直立於紙面，當用勁疾之勢收筆，意如驚蛇入草。關鍵在於：運筆時，緩中似有一種引力，仿佛使其快；快中似有一種阻力，仿佛令其緩。臨帖與創作不同，臨帖如練功，需緩中求疾，氣存胸宇，練就一股內氣和韌勁；創作如臨陣對敵，隨勢而變，緩急全在上下左右筆畫的「對打」中予以展開（圖 4-11）。

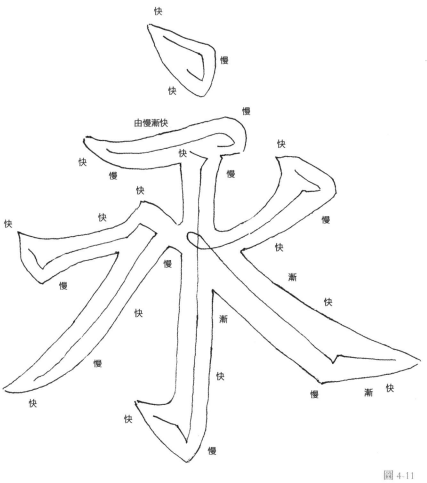

圖 4-11

五 方圓曲直

　　方圓既見之於起筆與收筆，又見之於轉折處。方是通過提筆翻折而後作頓，表現出精密的筆勢。圓是通過提筆順勢而轉，再作按，使鋒裹起，直立於直面，勢如折釵股，要有韌勁，含蓄不露。方折之勢，得陽剛之美，峻拔挺秀；圓轉之筆，以柔克剛。在整幅作品中，又需因勢生勢，方圓並用，在對立中求得統一（圖 4-12）。

圖 4-12

直線和曲線所給人的視覺效果是不同的。一條有一定長度的直線，因其單一性，往往給人較為靜態的感覺。曲線則不同，給人一種不穩定的狀態，使人聯想起波浪或連綿的山巒。一般說來，楷書是直中求曲，即通過微妙的弧勢變化和運筆時輕重緩急來顯現，起筆與收筆往往是暗示點畫曲折度變化的關鍵所在。直是勢直，要有一波直下的感覺。點畫中的意象應該始終處於直與非直、平與非平、曲與非曲之間。只有將平面運動與深度運動完美結合在一起，才能顯現書法藝術語言的獨特性，最終在時空上，達到「氣韻生動」之目的（圖 4-13）。

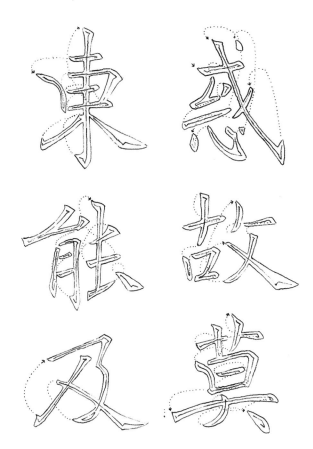

圖 4-13

章法與日常書寫

大行皇太后揽詞

餘慶源□相求賢佐

裕陵

知幾卷筥早

戡慶此

龍井

靜德群邪震

清心後世矜

大恩知欲報

聖孝已踰曾

一張紙即便沒有書寫任何東西，其本身的形狀就意味着一種張力的存在。如直幅，張力在縱向，橫幅反之；扇面是弧線的橫向張力。對初學者來講，不同形狀的紙張，意味着要選擇不同的書勢和書體，以保持同紙張的張力一致，這是最簡便、最容易得體的書寫方式（圖5-1）。反之，書勢的張力與紙形的張力能互相抵消，則構成互相牽制、最穩定的空間形式。楷書是八面生勢，故適應於任何形狀的紙張。

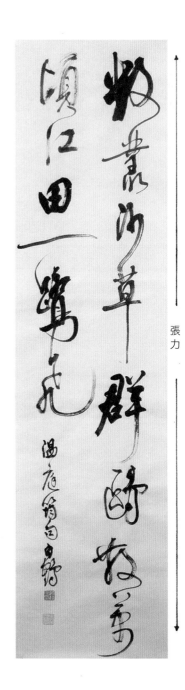

張力

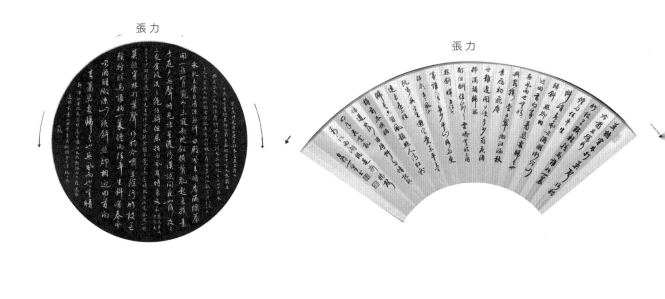

張力

張力

張力

圖 5-1

一 常用章法

任何一幅作品四周都要留有一定的空間。在上曰「天」，在下曰「地」，兩側為左右。如直幅，天地要略大於左右；如橫幅，則左右略大於天地；如是手卷，則左右要多留一些空間，或留有拖尾（作品後另加的白紙），是給觀賞者題跋用的（圖 5-2）。

天

右

左

地

圖 5-2

◯ 條幅

寬度不超過四尺、縱長形的，均可稱為條幅，這是最常見、最易創作的形式，寫多少行，由字的大小和字數來決定（圖 5-3）。

圖 5-3

為天地立心為民生

立命為往聖繼絕學

為萬世開太平

張載句賀香港回歸二十周年 海上白鶴

圖 5-4

◯ 中堂

　　整四尺（136cm x 68cm）以上，均可稱為中堂。掛在空間較大的場所，適宜遠距離觀賞。故以寫較大字或擘窠大書為宜，線條要蒼茫，衝擊力要強，這樣在數米之外，就能產生一種迎面而來的視覺效果，頗有震撼力（圖 5-4、5-5）。

圖 5-5

◯ 橫匾

　　一般寫二至七字不等，以格言、警句、詩詞句等為主，一般選用行楷較多，在端正中顯現出靈活的動感，但不容易寫。關鍵在於：第一個字寫完後，其它字都要對準第一個字的重心，使每一個字的重心都落在同一個水平上（圖 5-6、5-7）。

圖 5-6

圖 5-7

◯ 橫幅

與直幅相反，以取橫向書勢的書體為宜。比直幅要難寫得多：(1) 行數多；(2) 每行寫上幾個字便要換行，如何接氣，是其關鍵；(3) 每行寫到最後一、二個字，應該預算行距，使其腳齊（圖 5-8）。

◯ 小對聯

右為上聯，左為下聯。常用四言至十幾言不等。一般採用整四尺縱對開或開三。比條幅更具有縱向張力。字距要疏一點，在半個字左右，字距太緊則易俗。圖為書房小對聯（7cm x 68cm），要筆墨精緻，雅逸可愛，然不易書寫。寫完後，可將上下聯放在同一鏡框內，很有裝設效果（圖 5-9、5-10）。

◯ 小屏條

由縱四幅以上成雙數合為一的作品叫屏條，四屏最為常見，也有六屏、八屏等。有三種創作法：(1) 同一種書體從頭寫到尾，落款在最後一屏；(2) 用各種書體書寫，獨立成章，如真、草、

圖 5-8

圖 5-9　　　　　圖 5-10

隸、篆，每屏可分別落款蓋章；（3）亦可同中國畫間隔在一起，分別落款，獨立成章；（4）屏既有條幅縱向特徵，合而為之，又具有橫向性。可呈現不同的美感，或大氣磅礴，或精緻典雅，可塑性很大，具有很好的視覺效果。圖為小四屏（8cm x 36cm x 4cm），如寫得精緻細膩，最適合在書房懸掛（圖 5-11、5-12）。

圖 5-11

096 ｜ 楷書基礎

畫箑物掛鶯。月孤北未滿先憂缺遙認玉簫鈎天孫梳洗樓佳人言語好不顏求新巧山恨固應知顏
人無別離。風廻仙馭雲開扇更闌月墮星河轉枕上夢魂驚曉來踈雨零相逢離草。長共天雞老終
不羡人間人間日似年。城隅靜女何人見先生日夜歌彤管誰識蔡姬賢江南顧先。生那久困湯沐須名
郡惟有謝夫人從來是攝倫。買田陽羨吾將老行來不為溪山好來往一虛舟聊行造物游有書仍懶

芳旦漫歌歸。公筋力不辭詩要頌風雨時。繡簾高捲傾城出燈前灩灩橫波溢皓齒清歌春愁。翠娥
悽音休怨亂我已無腸斷遺響下清虛疊。一串珠。碧紗微露摻玉朱唇漸暖參差竹越調憂新聲
龍吟漱骨清夜闌殘酒醒惟覺霜袍冷不見斂眉覓舊痕。秋風湖上蕭。雨使君欲去還留住
今日謾留君明朝愁殺人佳人千點淚灑向長河水不用斂雙娥路人啼。更多。玉童西迓浮丘伯洞天冷落

秋蕭琴不用許飛瓊瑤臺空月明清香凝夜宴借與韋郎。看莫便向姑藕扁舟下五湖。天憐豪俊腰金
晚故教月向松江滿清景爲淹留忿都占穩身閒惟有酒試問遊遊首帝夢己遙思忿歸杏時。娟。
缺月西南落相思撥斷琵琶索枕泪覷中覺來眉暈重華堂堆燭泪長笛吹新水醉客各西東應思
陳孟公玉笛不受朱唇暖離聲淒咽咽填滿遺恨幾千秋心留人不留他年京國涸隨泪攀枯柳莫唱短

因緣長安遠似天。落花閒院春衫薄。衫春院閒花落遲日恨依。依。恨日遲夢回鸞舌弄。舌鸞思夢
使問人為。人間便郵火雲凝汗揮珠顆。珠揮汗凝雲火瓊暖碧紗輕。紗碧暖瓊暈嬌枕膩
單閒照晚粧殘。粧晚照開。嶠南江淺紅梅小。梅紅淺江南嶠窺我向踈籬。踈向我窺老人行即到。即
行人老離別惜殘枝。殘惜離別　蘇軾菩薩蠻詞十四闋己亥之春天色朗潔作小屏以怡性白鶴

圖 5-12

◯ 斗方

一般以整四尺橫對開或八開為常見，接近正方形，也是常用的章法之一。比較適合寫楷書（圖 5-13）。

圖 5-13

小品

最實用的形式，如一封信，一篇小序，一頁詩稿、一段題跋等。一般在 A4 紙張尺寸的大小左右，或更小。儘管是小品，但對書藝的氣息和技法的要求非常高，稍有瑕疵，難成佳構。從書法史上看，傳世佳作往往以小品居多（圖 5-14、5-15）。

圖 5-14

圖 5-15

圖 5-16

圖 5-17

○ 扇面

　　常見有紈扇和摺扇兩種。前者源於中國宮廷，後者來自日本貴族。都是用來把玩的、具有貴族氣的裝設性道具，所謂「輕羅小扇撲流螢」（杜牧《秋夕》），故以高雅靜逸的書風為佳。紈扇以宋徽宗所書「掠水燕翎寒自轉，墜泥花片濕相重」最為出色（圖 5-16）。圓形的作品不易創作，整個作品要與外圓合成一氣（圖 5-17）。從折扇特徵上看：（1）兩條弧線，使空間變得優雅；（2）橫向約是縱向的二倍，具有橫向性；（3）摺檔呈縱向，具有極為靈變自如的空間形式。摺扇是橫向打開，暗示路越走越寬。字體可大可小，大到一個字，小到數百字。不管將兩種扇拿在手上，還是將扇面卸下裝裱成軸，或掛在鏡框裏，其本身就是美的形式（圖5-18、5-19）。

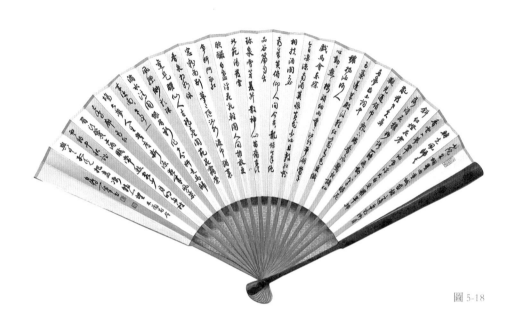

圖 5-18

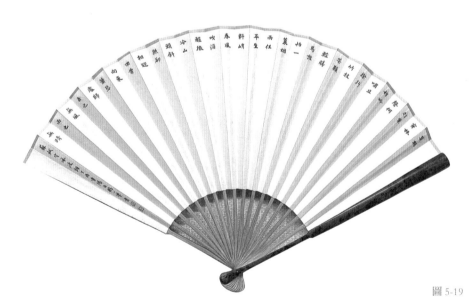

圖 5-19

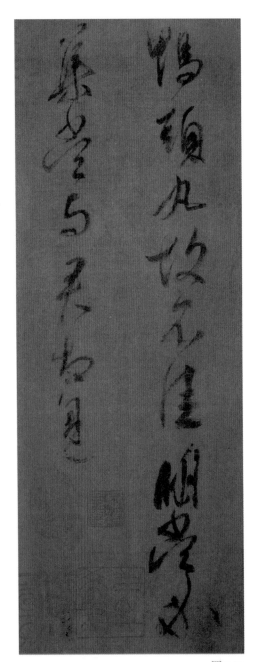

二　日常書寫

○ 便條

　　隨着西方硬筆書寫工具的引進，毛筆漸漸退出歷史舞台。隨着電子信息社會的到來，日常書寫的文化圈正在逐漸消失。從唐宋以前書法史上看，相當一部分傑出的書法作品，不是手稿，就是書信和便條。傳世最傑出的兩張便條，是王獻之《鴨頭丸帖》和懷素《苦筍帖》，並已成為上海博物館的鎮館之寶（圖 5-20、5-21、5-22）。如何養成日常的毛筆書寫，是每一位書法愛好者都應該重視的問題，讓書法重新回歸日常生活，成為人生的陪伴者。

圖 5-20

圖 5-21

圖 5-22

○ 題簽

題，是題額意思，簽為標識。在宋時開始流行，最著名的便是宋徽宗。除了文本標誌之外，包含傳承、來歷、考釋等內容。雖僅是一張紙片，對不同的文本，書寫形式極為講究（圖5-23、5-24）。在過去的近百年中，出版的書籍往往請名家題簽，給出版物增添了不少光澤（圖5-25）。當然對自己比較喜歡的書籍包裝好後，可以自己題簽，以示珍愛（圖5-26）。

圖 5-23　　　圖 5-24

圖 5-25

圖 5-26

◯ 書籤

　　將自己喜歡的句子，用不同顏色、大小的紙張做成書籤，隨時做，隨時用，隨時換，是一件非常有意義、有品位的事；同時，也能激發起對書法的興趣，更是一種自愛。

天地不仁以萬物為芻狗聖人不仁以百姓為芻狗天地之間其猶橐籥乎虛而不屈動而俞出多言數窮不如守中
丁未仲夏老子道經第五章樣中華書局本海上白鶴

陽子之宋宿於逆旅逆旅人有妾二人其一人美其一人惡惡者貴而美者賤陽子問其故逆旅小子對曰其美者自美吾不知其美也其惡者自惡吾不知其惡也陽子曰弟子記之行賢而去自賢之行安往而不愛哉莊子山水篇 丁未仲夏海上守拙堂白鶴書

可欲之謂善有諸己之謂信充實之謂美充實而有光輝之謂大大而化之謂聖聖而不可知之謂神
孟子盡心章句下癸仲冬月於秀江九龍海上白鶴

易窮則變變則通通則久
海上白鶴

食色性也

心即理也此心無私欲之蔽
即是天理不須外面
添一分以此純乎天理之心
傳習錄句海上白蕉

志於道 據於德
依於仁 游於藝

致良知

致虛極守靜篤萬物並作吾以觀其復

老子道德經句癸卯冬月於香江白鵒

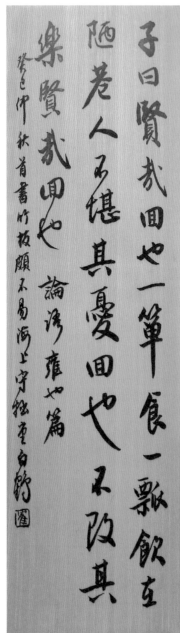

子曰賢哉回也一簞食一瓢飲在陋巷人不堪其憂回也不改其樂賢哉回也

論語雍也篇

癸巳仲秋首書竹板顧不易海上守拙童叟白鵒

嘯林生風

海上白鵒

◯ 慶賀

　　逢年過節，或遇上生日、紀念日等，一般都會用賀卡、明信片之類進行互相祝賀道喜，用硬筆寫當然可以，如用毛筆寫，更具有一種別樣的文化氣息。也可以用毛筆書寫好後，拍成照片，存放在手機裏，用微信的方式發送給親朋好友或長者，這樣會顯得更有文化品位，更具審美效果，也是對自己審美趣味的認可。

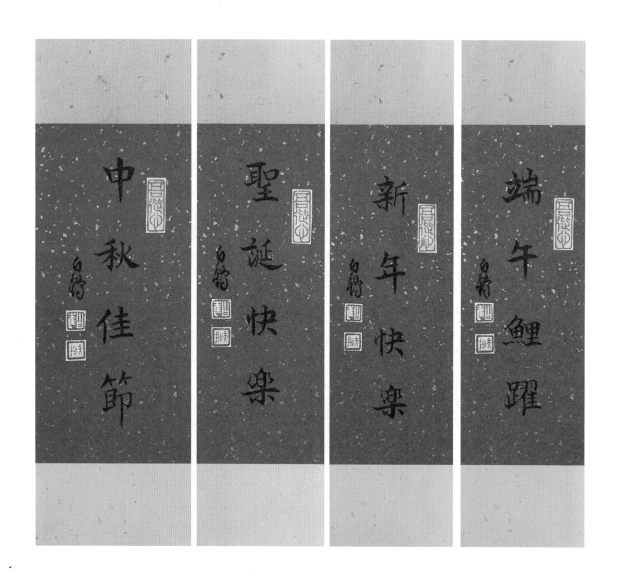

中秋節快樂

海上白龍賀

平安萬福

白龍賀

吉日生財豬拱戶　朱門北啟新春色

新春納福鵲登梅　瑞氣東來大吉祥

戊戌春夕天色夠暗祥雲臍定萬間光耀之象

海上甲戌年白龍謹賀

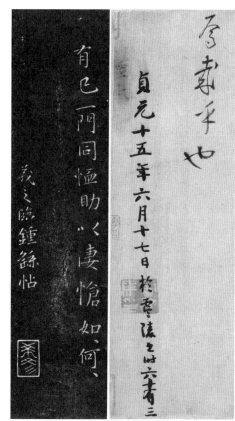

三　落款與蓋章

初唐以前，除了實用性很強的信札、文稿之外，碑銘類基本不落款，蓋章則更晚。從資料上看，與現在的落款相近的，是王羲之《臨鍾繇墓田丙舍帖》、《黃庭經》和懷素《小草千字文》（圖5-27）。尤其後者，與現在的落款基本上很接近。元代後，開始將落款和蓋章作為整體予以審視，作為章法中獨特的藝術手段，早已成了形式的規定。一幅作品一般可蓋三個，第一行最上部可蓋一枚引首章（閒章），落款後可蓋兩枚，一為姓名章，另一可以是號或閒章等，陰陽相對。如首行近三分之二處，覺得有點空虛，可蓋一枚腰章（閒章）（圖5-28）。

落款法主要有四種：

圖 5-27　　　　　　　　圖 5-28

圖 5-29

單款

又稱「窮款」，僅寫書者姓名，最多再寫上年號、句子出處等。不論用何種落款，當注意三點：（1）落款的字應該略小於正文，使章法有主次之分；如大字條幅，落款的字應該是正文中略小字的四分之一左右；（2）正文如是用篆、隸、楷寫成的，為避免刻板之病，以行書落款為佳；（3）條幅、對聯等縱長作品，落款空間比較多，位置要略微偏高一點（圖 5-29）。

雙款

有上下款。上款是贈送者姓名，下款為書者姓名，故稱雙款。可寫成一行或數行，但上款要寫在行首，如數行，必須另起一行，以示對上款人的尊重（圖 5-30）。

長款

落款中文字最多、最為活潑、有文化意味的一種。其內容較為自由，如創作感想、原因、心得、天氣、友情、抒懷等。文字可多可少，一般用文言文寫，文筆要精美簡約。此法往往用於對聯（寫於上下聯兩側）和手卷，也偶爾用於其它形式中（圖 5-31）。

圖 5-30

圖 5-31

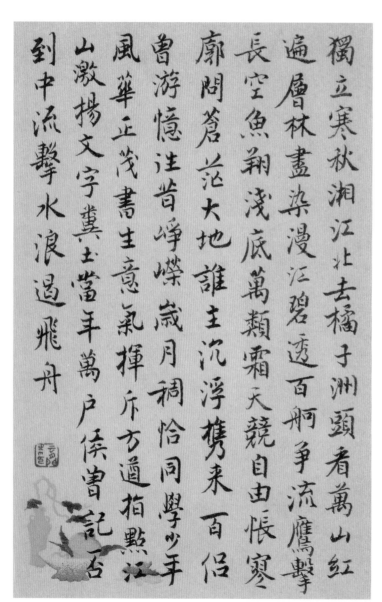

到山風曾廓長遍獨
中激華游問空層立
流揚正憶蒼魚林寒
擊文茂注茫翔盡秋
水字書昔大淺染湘
浪冀生崢地底漫江
遏土意嶸誰萬江北
飛當氣歲主類碧去
舟年揮月沉霜透橘
　萬斥稠浮天百子
　戶方恰攜競舸洲
　侯遒同來自爭頭
　曾指學百由流看
　記點少侶悵鷹萬
　否江年　寒擊山
　　　　　　　紅

圖 5-32

無款

　　無款在白蕉晚年寫的小品中經常出現（圖5-32），但被廣泛使用，是在上世紀五十年代後。隨着日本現代書法的出現，尤其是少字數派，對中國書壇產生了重大影響。強調獨立性和裝飾性效果，故不宜落款，只需在虛處蓋一枚小章即可。章一般選用朱文，部位視整個作品的重心與構成而定，可左可右，可上可下，就像一個秤砣，起到平衡作用（圖5-33）。

圖 5-33

中國書法簡史

　　先秦至隋，書法發展是與文字演變同步的。早在殷商時期（約公元前 17 世紀—前 11 世紀），出現了中國最早成系統的文字甲骨文，又稱「契文」、「甲骨卜辭」，為契刻文字，具有極為重要的歷史文化價值。1899 年王懿榮、劉鶚首次發現確認，並拉開了研究甲骨文的序幕。這對漢字本意與篆刻刀法的研究，有着本源性意義。稍後出現了金文，又稱「鐘鼎文」、「金文款識」，字凹入器面的為「款」，凸出的為「識」，為鑄刻文字。以鐘鼎為代表，鐘多屬樂器，鼎為禮器，為國家權力和禮法的象徵，故為「重器」。早期金文帶有明顯的圖畫文字特點，到了西周中晚期，文字始多，所涉內容甚廣，有分封、賞賜、朝覲、祭祀、征伐、功績等，與甲骨文同屬大篆系統。代表作為「四大國寶」：《大盂鼎》、《散氏盤》、《虢季子白盤》、《毛公鼎》。秦王政二十六年（前 221）天下一統，採納丞相李斯（？—前 208）「書同文」建議，統一中國文字，將大篆簡化成小篆，又稱秦篆，代表作有《泰山刻石》、《瑯玡刻石》；同時出現秦隸，又稱古隸。

　　漢代標誌性書體是隸書（又稱八分書）和章草，東漢晚期楷書和行書發生。公元 200 年前後是漢隸鼎盛時期，建碑之風盛行，所稱十大漢碑均出於這一時期，如《石門頌》、《乙瑛碑》、《禮器碑》、《曹全碑》、《張遷碑》等。建安十年（205）曹操下達禁碑令，漢末厚葬建碑之風被有效制止，直到東晉滅亡（420），此令一直生效。因民間不得私自立碑，故魏晉建碑甚少，魏有《上尊號奏》等，吳有《天發神讖碑》。隸書開始僵化，帖學始盛。在隸變過程中，北方在漢隸基礎上，演變成了當今所稱的魏碑；南方則沿着「草

聖」張芝（？—約190？）、「隸奇」鍾繇（151—230）為代表的帖學新體繼續發展，為文人書法奠定了基礎。張芝的字今已不存，鍾繇有《宣示表》、《薦季直表》等五表傳世。然經歷代反復翻刻，精神已失。東晉出現了兩位偉大的書法家——王羲之（303—361）和王獻之（344—386），世稱「二王」。尤其是王羲之，通過筆墨顯現了老莊哲學的最高境界——空靈與自然——使帖學達到了輝煌絕頂，被後世尊為「書聖」；其在楷書和行書上傑出的藝術成就，使後來學書者莫不以羲之書法為範本，歷時約三百年，無意中統一了中國文字。傳世楷書是否為王羲之所書，代有爭議，又經反復摹刻，已面目全非。傳世以行、草為主。刻本最早見於《淳化閣帖》第六、七、八卷，第八卷最佳；單刻本有《十七帖》、《黃庭經》等；臨摹本有《蘭亭序》（被稱為「天下第一行書」）、《平安帖》、《喪亂帖》、《得示帖》、《孔侍中帖》、《初月帖》等；集字有《聖教序》、《半截碑》等。王獻之是王羲之第七子，繼張芝之後，將大草推向了新的高度，創立了所謂「一筆書」，又以行草著稱。主要作品見於《淳化閣帖》第九、十卷，《鴨頭丸帖》是他傳世唯一墨跡。另有小楷《玉版十三行》。

420年，東晉為劉宋取代，隨後便是宋、齊、梁、陳之南朝。北魏534年分成東西兩魏。581年，北齊大將楊堅取代北周，建立隋。因南北朝不受曹操禁碑令制約，刻碑之風仍在延續。佛教興起，大量開掘佛窟，造像記遍布龍門等地。魏雖一統黃河流域，但有葬歸故里之願，墓誌銘開始流行。碑代表作有《中嶽嵩高靈廟碑》、《爨龍顏碑》、《石門銘》、《張猛龍碑》，鄭道昭《鄭文公碑》等。墓誌代表作有《元羽墓誌銘》、《刁遵墓誌銘》、《崔敬邕墓誌銘》、《張玄墓誌銘》等。造像記以《龍門四品》最為著名。北方多丘陵，山以石為主，故其書如崇山峻嶺，折如懸崖峭壁；南方多平原，山以土為主，鬱鬱蔥蔥，故書風含蓄典雅。北民南士，北碑南帖，是這一時期書法群體的特點。

隋朝雖僅三十餘年歷史，在文化上卻形成南北合流，楷書也完全定型。代表書家是王

義之七世孫釋智永（生卒年不詳），傳有墨跡《真草千字文》。隋碑中最著名的是《龍藏寺碑》，古拙疏瘦，開唐褚遂良之先河。隋墓誌在書法史上具有獨特的地位，一出土，便受文人書家的普遍關注，代表作有《董美人墓誌銘》、《蘇慈墓誌銘》等。

唐拉開了風格史序幕，楷書、行書和草書，出現了流派紛呈之局面。因唐太宗李世民推崇王羲之，設弘文館，提拔人才四個標準中，其三為書法，學書之風波及全國，成為書法史上最鼎盛時期。初唐有「四家」之稱，即歐陽詢（557—641）、虞世南（558—638）、褚遂良（596—658）和薛稷（649—713）。在繼承「二王」的基礎上，開拓新格局，碑帖兼優，書法中所謂的「體」（風格）由此而生。尤其是褚遂良，被劉熙載稱為「為唐之廣大教化主」（《書概》），對其後的書法發展，產生了極為深刻的影響。歐陽詢楷書有《化度寺碑》、《九成宮》；隸書有《房彥謙碑》；行書真跡有《夢奠帖》等。虞世南僅唐拓孤本《孔子廟堂之碑》傳世，另有行書舊臨本《汝南公主墓誌銘》。褚遂良楷書有《孟法師碑》和《雁塔聖教序》等四件。薛稷僅宋拓孤本《信行禪師碑》傳世。盛唐出現了浪漫主義思潮，書法上最傑出的代表是「草聖」張旭（生卒年不詳）和行書寫碑的絕致李邕（678—747）。張旭楷書有《郎官石記》（宋拓孤本）、《嚴仁墓誌銘》，草書傳有《古詩四首》。李邕有《李思訓碑》、《麓山寺碑》等。略早於前兩位的孫過庭（？—約703），有草書墨跡《書譜》傳世，既是王羲之草書之典範，又是書論之傑作。進入中唐，由浪漫變現實，出現了三位傑出的書法家：實事求是的顏真卿（709—785）、一日九醉的懷素（737？—799？）和心正筆正的柳公權（778—865）。尤其是顏真卿，書法史上唯一能同王羲之並駕齊驅的偉大書法家，具有劃時代意義，對宋代書法產生深刻影響。顏真卿傳世作品甚多，楷書有《東方朔畫像贊》、《大唐中興頌》、《麻姑山仙壇記》、《顏勤禮碑》、《顏家廟碑》等。行草有《祭侄文稿》，被稱為「天下第二行書」。懷素傳世草書真跡有《自敘帖》和《小草千字文》等五件。柳公權楷書有《玄秘塔碑》、《神策軍碑》等。

五代楊凝式（873—954），世稱「楊瘋子」，是一位承前啟後的大書法家，開創了行書寫意的新風氣，對宋代書法產生直接影響，尤其對蘇東坡，每當得意處，自比「楊瘋子」。傳世真跡有四件：《韭花帖》、《神仙起居帖》、《夏熱帖》和《盧鴻草堂十志圖跋》，將行書寫意推向了絕致。印刷術發明後，楷書開始退化。隨着文人畫思潮的興起，尤其蘇東坡對意氣、黃庭堅對韻的強調，對當時產生極為重要的影響，行書尚意也就成了這一時代的重要標誌。以「宋四家」為代表，即蘇東坡（1036—1101）、黃庭堅（1045—1105）、米芾（1051—1107）和蔡襄（1012—1067）。蘇東坡的「畫字」、黃庭堅的「描字」、米芾的「刷字」，成為三種用筆尚意之絕致。四家均以擅長行書著稱，黃庭堅草書獨步兩宋，為懷素之後第一人。米芾的小楷、「跋尾書」尤為精到。四家傳世真跡都比較多，蔡襄行草有《自書詩帖》、《虹縣帖》、《離都帖》等；楷書有《謝賜御書表》，及擘窠大書《萬安橋記》等。蘇東坡代表作有《前赤壁賦卷》、《寒食詩帖》（被稱為「天下行書第三」）、《答謝民師論文帖》等，另有宋拓孤本《西樓帖》四卷。黃庭堅行書有《華嚴疏卷》、《王長者墓誌銘》、《寒食詩卷跋》、《松風閣詩卷》等；草書有《李白憶舊遊詩卷》、《諸上座帖》、《廉頗藺相如傳》等；楷書《王純中墓誌》等。米芾行書有《蜀素帖》、《多景樓帖》、《研山銘》、《虹縣詩》等；跋尾書有《褚摹蘭亭序跋贊》、《破羌帖跋贊》等；小楷有《大行向太后挽詞》等；草書有《論書帖》、《中秋登海岱樓二詩帖》；另有刻本《方圓庵記》、《自敘帖》等傳世。

元代是對南宋的反叛，出現了以趙孟頫（1254—1322）為首的復古主義。書法開始陷入技法理性主義，所謂「書法」的命名由此誕生。開始對小楷和章草予以極大重視。代表書家有：鮮于樞（1257—1303）、康里巎巎（1295—1345）、楊維楨（1296—1370）等。趙孟頫傳世真跡甚多，楷書有《玄妙觀重修三門記》、《膽巴碑》、《仇鍔銘》、《漢汲黯傳》等；行書有《致中峰和尚尺牘》、《洛神賦》、《蘭亭序十三跋》等；草書有《急就章》等。

鮮于樞傳世作品不多，楷書有《祭侄文稿跋》、《透光古鏡歌冊》，行書有《詩贊卷》等。康里巙巙主要以草書著稱，有《李白詩卷》、《述筆法卷》、《秋夜感懷詩卷》等。楊維楨善於行草，代表作有《遊仙唱和詩冊》、《張氏通波阡表卷》等。楊維楨可看成是對趙一派的反叛。

明代藝術品開始商品化，加上起居的變化，崇尚形式和姿態感便成了這一時期的風氣，同時出現巨幅。明代書家有一個共同點，都善寫小楷和章草，並達到了很高成就。以為不會寫小楷者，不足以稱書家。尤其是王鐸，對現代書法產生巨大影響，被日本書界譽為「現代書法的鼻祖」。代表書家有：宋克（1327—1387）、祝允明（1460—1526）、文徵明（1470—1559）、王寵（1494—1533）、董其昌（1555—1636）、張瑞圖（1570—1640）、黃道周（1585—1646）、王鐸（1592—1652）等。宋克有《論用筆十法帖》、《急就章卷》、《錄孫過庭書譜帖》等。祝允明有《出師表》、《論書帖》、《草書前後赤壁賦》等。文徵明有《陶淵明飲酒二十首》、《自書紀行詩卷》、《赤壁賦卷》等。王寵有《辛巳書事詩冊》、《千字文卷》等。董其昌有《赤壁賦》、《琵琶行》、《試墨帖》等。張瑞圖有《李白詩卷》、《江畔獨步尋花詩》等。黃道周有《自書詩卷》、《自作詩卷》、《張溥墓誌銘》等。王鐸有《杜甫詩卷》、《草書詩卷》、《巨然萬壑圖卷跋》等。

清代比較複雜，一方面受到科舉和文字獄的影響，書體僵化，出現了所謂的館閣體。康熙年間最有代表性的書家是傅山（1607—1684），沿襲了王鐸之風。稍後，便是金農（1687—1763）和鄭板橋（1693—1765）。道光、咸豐之後，大量文物出土，為書法和文字學提供了前所未的全新資料。理論上在阮元（1764—1849）、包世臣（1775—1855）、劉熙載（1813—1881）、康有為（1858—1927）等人的影響下，崇碑之風興起，對學書從唐入手產生疑義和否定，同時復興篆隸，達到了漢以後的最高成就。代表書家：鄧石如（1743—1805）、尹秉綬（1754—1815）、吳熙載（1799—1870）、何紹基（1799—

1873）、趙之謙（1829—1884）、楊守敬（1839—1915）、梅調鼎（1839—1906）、吳昌碩（1844—1927）等。民國是沿襲晚清而來，隨着照相技術的發明，宮內及海外名跡不斷被出版，使這一時期形成碑學和帖學同步並進的局面。代表書家：沈曾植（1850—1922）、康有為（1858—1927）、鄭孝胥（1860—1938）、曾熙（1861—1930）、蕭退庵（1876—1958）、李瑞清（1867—1920）、于右任（1879—1964）、沈尹默（1883—1971）等。因離今不遠，傳世的作品有相當規模。

附錄

歷代楷書精品選

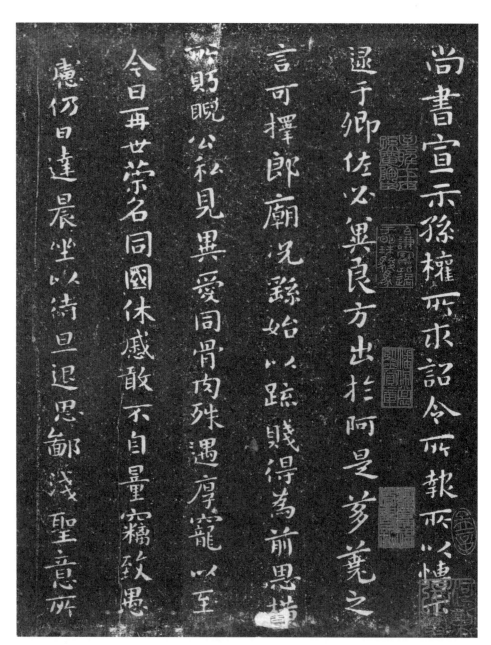

鐘繇《宣示表》

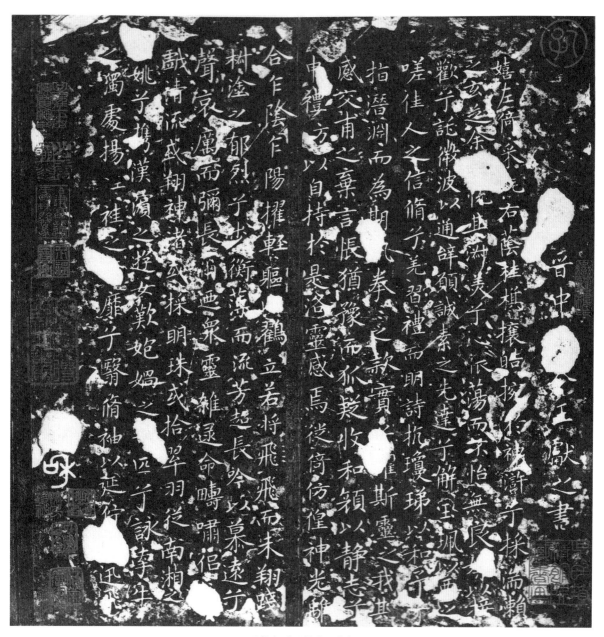

王獻之《玉版十三行》

王羲之《黃庭經》

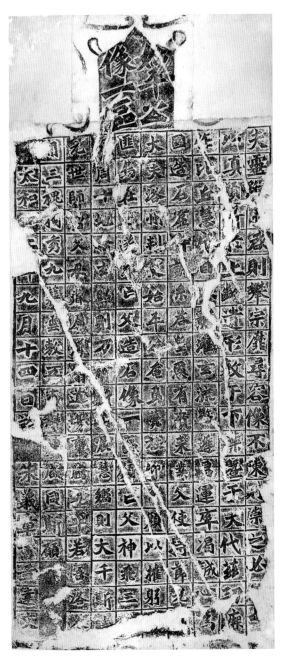

《始平公造像記》

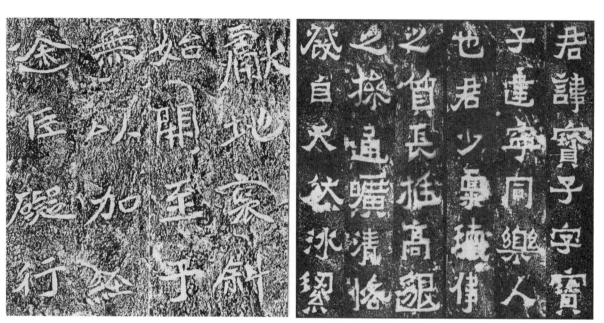

王遠《石門銘》　　　　　　　　《爨寶子碑》

鄭文公下碑

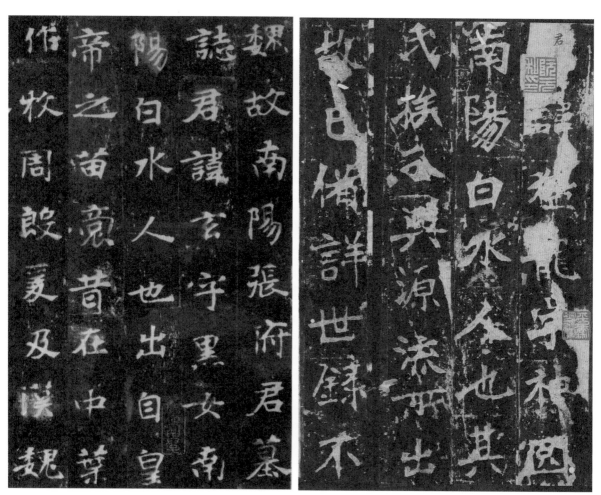

《張玄墓誌》

《張猛龍碑》

《龍藏寺碑》

佛以空王之道雄
名相大人之法非有
去求斯如將喻師子
明自在如無畏爾辟
聖六師諮法扰毵翹
之變為吞麻李園之

《董美人墓誌》

美人董氏墓誌銘
美人姓董汴州恆宜縣
人也祖佛子齊涼州刺
史後仁博洽標譽鄉閭
父敦進佩僮英雄聲馳
河流美人體質閑華天

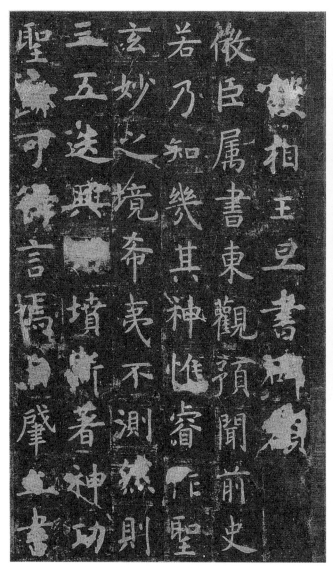

虞世南《夫子廟堂碑》

九成宮
祕書監撿校
侍中鉅鹿郡
公臣魏徵奉

泉銘

歐陽詢《九成宮》

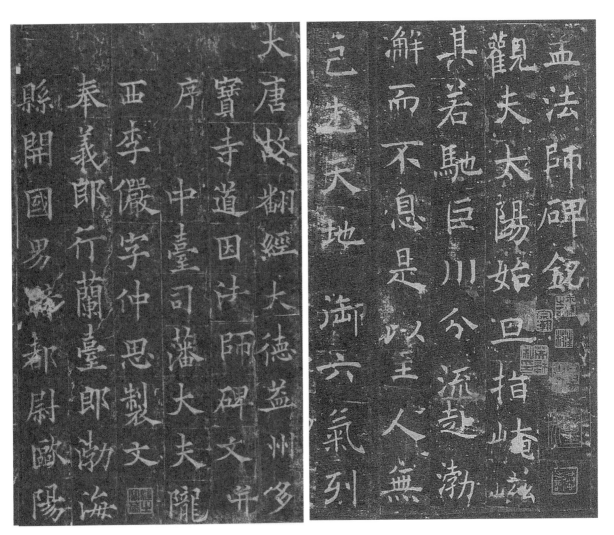

孟法師碑銘

觀夫太陽始旦指崦嵫

其若馳巨川分流遠渤

解而不息是以望人無

己□天地御六氣列

大唐故翻經大德益州多

寶寺道因法師碑文并

序寺中臺司藩大夫隴

西李儼字仲思製文渤

奉義郎行蘭臺郎渤海

縣開國男□都尉歐陽

歐陽通《道因法師碑》　　　　　　褚遂良《孟法師碑》

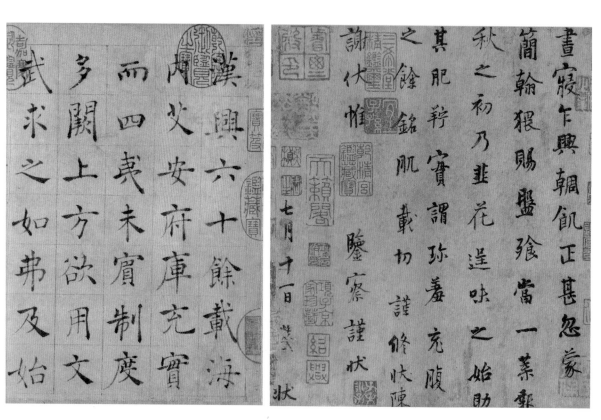

（傳）褚遂良《倪寬贊》　　　　　　楊凝式《韭花帖》

顏真卿《麻姑山仙壇記》

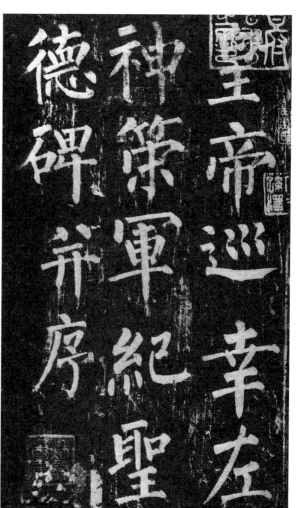

柳公權《神策軍碑》

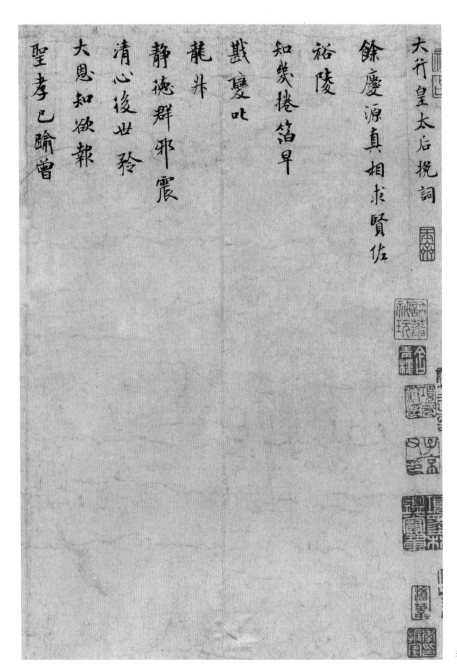

大行皇太后挽詞

餘慶源真相求賢佐

裕陵

知獎眷篇早

戡慶吡

龍邦

靜德群邪震

清心後世矜

大恩知欲報

聖孝已踰曾

米芾《大行皇太后挽詞》

千字文

天地元黄宇宙洪荒日月盈昃辰宿列張寒來暑往秋收冬藏閏餘成歲律吕調陽雲騰致雨露結爲霜金生麗水玉出崑崗劍號

趙佶《瘦金體千字文》

趙孟頫《定武蘭亭跋》

後記

　　為了適應廣大初學者及中小學生的需要，本教材是在《書法入門》的基礎上簡編而成。以言簡意賅、圖文並茂為特色，在通俗易懂中，循序漸進。同時，留有大量的空間，便於在教學過程中予以補充和發揮，並增加了一些日常書寫的內容與方法。希望通過書法學習，在淨化人的心靈過程中，親近漢字，學好書法，最終將書法成為人生親密的陪伴者。

　　在編寫過程中，得到了香港中華書局和集古齋的大力支持，並提出了諸多寶貴的建議，這也是西泠學堂開班五年多來，教學實踐不斷探索的結果，在此一併表示真切的感謝。

　　更希望通過此次出版，能起到拋磚引玉的作用，期待諸專家學者提出批評指正，以期能得到不斷的完善，使西泠學堂的教材建設越加成熟完美。

<div style="text-align: right">

白鶴

2023 年立冬後於九龍觀復齋

</div>

責任編輯　劉亞妮
裝幀設計　吳丹娜
排　　版　吳丹娜
印　　務　劉漢舉

出版
中華教育
香港北角英皇道 499 號北角工業大廈 1 樓 B 室
電話：（852）2137 2338　傳真：（852）2713 8202
電子郵件：info@chunghwabook.com.hk
網址：http://www.chunghwabook.com.hk

發行
香港聯合書刊物流有限公司
香港新界荃灣德士古道 220-248 號
荃灣工業中心 16 樓
電話：（852）2150 2100　傳真：（852）2407 3062
電子郵件：info@suplogistics.com.hk

版次
2024 年 7 月第 1 版第 1 次印刷
©2024 中華教育

規格
16 開（210 mm × 190 mm）

ISBN
978-988-8862-58-0